一級建築師教你

透視圖
素描技法

山田雅夫

瑞昇文化

前言

　　素描的練習中，參考範本等，試著實際動手描繪的話，對於實力的提升是相當有幫助的。筆者已推出了一系列循序漸進式的實踐性練習帖，贏得了許多讀者的支持。本書在如此具實踐性的練習帖當中，乃是為了學習建築描繪基礎而寫的入門書。

　　希望讀者在描繪素描或透視圖時，能夠去追求每一條線中所應具備的美感。由如此強而有力的直線或曲線所構成的素描，才能夠引起觀眾的共鳴。又或者，希望讀者能夠學會將整合的平面，透過點的集合或筆觸的堆疊等來加以表現。一開始，會先進行線條表現的基礎、描繪建築等人造物時所必須之線條要素的練習。除了以線條畫表現立體外，也加入了理解構成要素之面、閉鎖線之集合的練習，這些都是透過反覆練習就能夠上手的。

　　接著，是透視圖的基本練習。深度表現上，1點透視、2點透視等圖法是不可或缺的。請透過具體的練習來掌握視線、集中點與構圖設定間的關係。並請同時徹底學會當有同樣間隔的柱子複數並列時的簡單作圖方法。雖然作圖方法有好幾種，但在本書中將會以最容易理解的方法為中心來加以說明。另外，在建築中常會出現許多與階梯相關的透視圖，所以也特別安排了練習的機會。

　　具體事例的練習方面，在題材框架大小的限制下，挑選了不會太過複雜的題材。在建築方面就算僅擷取細節也能夠成為一幅畫，所以若擴展描繪對象的話，個別的事例就會變得無窮無盡地多。請先只想著基礎的水準就好了。

　　遠近表現方面，如果能夠找得到畫有尺寸的圖面，就能夠透過該圖面描繪出透視圖來。此作圖法是將平面與立面畫入一張作圖紙中。初次接觸的人可能會感到很不習慣，不過本書也在課題上下了許多工夫，採極其簡單的立體等題材來進行練習。這部分，希望讀者也務必要能夠做到熟練。

　　將建築物的外觀等描繪成透視圖或是室內透視圖，使用的尺寸與空間的大小會有相當大的差異。但，其中還是會有許多共通之處，所以本書便是以這樣的共通項目為中心，以能夠完全理解基礎入門為目的所編輯的。

　　關於住家停車場的車輛、各種姿勢的人物像、觀賞用的植物或庭園要素，以及繪畫中所必須的天空、雲朵、岩石等自然要素，礙於篇幅所限只好忍痛割愛。

　　練習用的題材已下了許多便於描繪的工夫，所以希望讀者能夠堅持練習到最後一頁。我深信只要持續不斷練習的話，一定就能夠真正地掌握其中內容。

2013年12月　　　　　　　　　　　　　　　　　　　　　　　　山田雅夫

**一級建築師教你
透視圖素描技法**
Contents

第 4 部　從圖面開始製作透視圖　基礎入門

本書乃是以左頁所標示的完成圖為範本，在右頁的練習框中逐步描繪形狀，是練習型的解說書。練習所使用的道具，以容易修正的鉛筆或自動鉛筆為宜，但用原子筆也沒關係。

本書的使用方法

原則上，最好不要用直尺來畫線。但，如果感到困難時，也可以使用直尺來找出正確的位置。若是熟練了以後，就會變得可以徒手畫線。實踐的方法如下方所示。

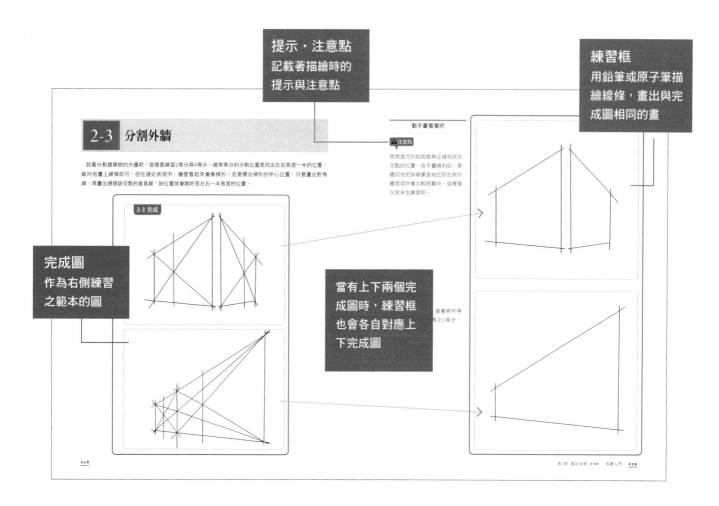

在第2部與第4部中，會有對於同1課題，進行2次同樣作圖練習的練習頁。這些主要都是透過描繪輔助線來找尋交點的作圖練習。

這其中是有著相當重要的原因。如果1次作圖就能夠完全理解的話自然是最理想的，但通常會變成只是機械性地作圖連結交點而已。所以，在上半部先用直尺來作圖，藉此來理解其構造與交點的正確找尋方式。接著，在下半部不用直尺地進行同樣練習的話，就不會因為使用直尺而分心，能夠更深刻地理解描繪方法。

但，要能夠徒手地畫線、正確地取得交點，有些地方會是需要經驗的累積。這種情況下，在2次的練習中隨時都可以使用直尺，所以請徹底掌握作圖吧。如此一來，在實踐上此練習將發揮意想不到的效果。那麼，就開始來練習吧。

第 **1** 部

線條表現
基礎入門

素描或透視圖在完成狀態時大多會做著色加工，但其基礎果然還是那強而有力的線條描繪。

優美的線條畫素描甚至會有著「若上色就太可惜了」的魄力。

線條畫的「線」有2種作用。一種是如輪廓線等，為了描繪出概括形狀而畫的線，

以及透視圖法作圖中所必須的輔助線。這些線會用鉛筆等來描繪，

在完成前用橡皮擦擦拭掉，所以就算看完成的素描或透視圖，

也看不出哪邊是有畫過線的。

而另一種是根本的線，當用畫筆畫下後就會保留到最後。

在此整理了適合當作此兩種線條作用之基本練習的題材。

首先，就先來熟悉畫線吧。

1-1 徒手畫出直線

　首先，就從筆直畫線開始吧。這一排點的行列是每條線的起始位置。請以下方完成圖為範本，徒手地畫出筆直的線。由於會畫好幾條平行的線，所以是個能夠清楚地知道自己畫得好不好的練習。就算畫得不好也不需要太過在意，只要多加練習就好了。

1-1 完成

動手畫看看吧

? 提示

從這一排點一半間距的位置以及四分之一間距為起點畫線,就會成為畫出不同間隔之線的練習。上半部是橫線、下半部是縱線的練習。

1-2 徒手畫出斜線

接著，同樣也是筆直的線，但要畫的是斜線。試著畫出多條角度不同的斜線吧。上半部的練習是將線的起點設在左側。下半部的練習則是左右相反。就算右上左下與左上右下有著相同的傾斜度，好不好畫的程度還是會有所差別。對於右撇子的人來說，上半部的練習應該會比較容易些。

1-2 完成

動手畫看看吧

❓ 提示

雖說是簡單的小練習，但如果能
自主地控制從畫線的起點朝著目
標點前進的方向，就能夠畫出整
齊的斜線。

從起點到目標點的距離過短的話
就無法作為練習，在此僅概略地
間隔10公分。要點在於要能夠
預先看清楚要畫線的方向。

畫出通過特定點的直線

　　描繪筆直線條時，使其通過預先決定好位置的定點也是很重要的。這裡準備了配置有6個點與8個點的練習框。就請試著畫出通過任2點的連線吧。

1-3 完成

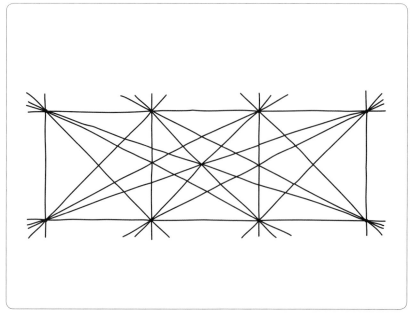

動手畫看看吧

❓ 提示

此練習能夠在線條作用中，培養描繪輔助線時的感覺。雖然是描繪任2點的連線，但試著將線條的起始與結束拉長到點的前方與後側吧。如此一來，將更能夠維持線條筆直的走勢。

1-4 描繪橢圓

與直線的練習同樣重要的就是曲線的練習。雖然有各式各樣的曲線，但最推薦的是「橢圓」。要畫出漂亮的橢圓意外地是很困難的。在此，就來試著進行只畫橢圓的練習，以及與長方形框線相切之橢圓的2種練習吧。

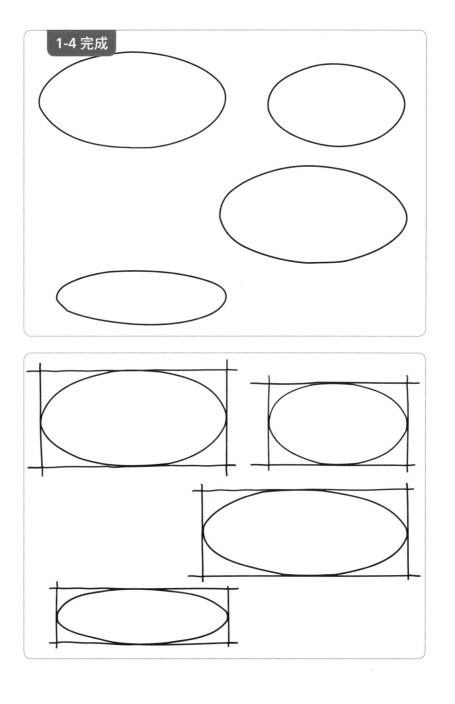

1-4 完成

動手畫看看吧

❓ 提示

雖然開始畫的位置並沒有特定位置，但就經驗上來說，從橢圓左下方處順時鐘地開始畫會比較簡單。畫完時，務必要讓線閉合。考量到左右相反，左撇子的人請逆時鐘地畫線。

1-5 描繪平行的縱線

　　在建築物類的題材中，線條畫有時會畫許多平行的縱線。因此，就來嘗試看看畫筆直的縱線吧。不過，若只是機械性地畫平行線的話，就顯得太過呆板無趣，所以這裡預先描繪出了具體的壁面輪廓。試著不用工具地在其中畫出縱線吧。

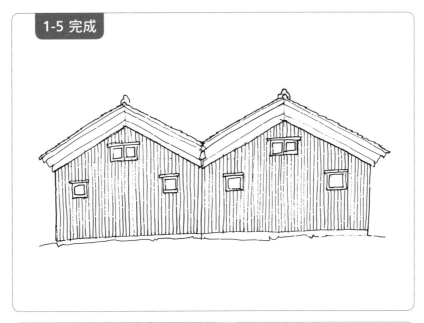

1-5 完成

動手畫看看吧

⚠ 注意點

因為直線是徒手畫的,所以間隔就算不密集也沒關係。反而能夠變成風格獨具的平面。

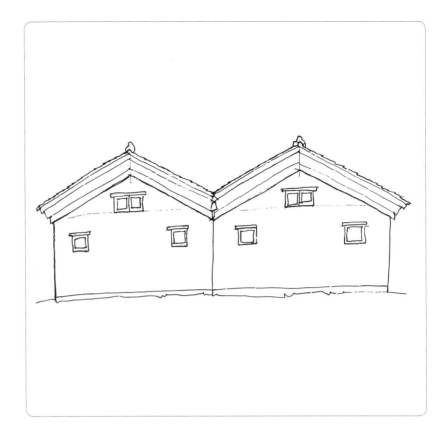

❓ 暗示

在下方的例子裡,越靠近前面的部分越擴大線與線之間的間隔,就能夠呈現出距離感來。這部分不用太過密集也沒關係。

1-6 用點與細線等來表現

　　從線條畫風格獨具的表現手法中，介紹值得特別推薦的5種表現要素。1是在描繪天空時，畫許多水平細線的表現方法。2是描繪草地，或是室內如地毯般材質的表現方法。3是用畫點來呈現水泥類壁面等。4與5是用來表現樹木等。4是一筆畫到底，所以意外地能快速畫完。5是用鉛筆斜向地描繪。

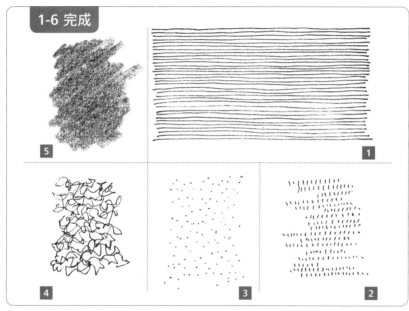

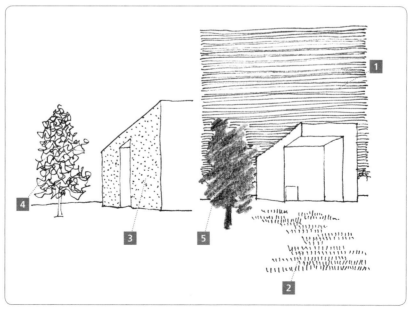

動手畫看看吧

？ 提示

就算是對於線條本身的美感，也會有要注意的地方。以一定程度的速度感來畫線，能形成有力的線條，這會是較為適合的。

⚠ 注意點

畫點時，隨意地配置點的分布會是比較好的。很容易就會變成有規則地畫點，所以請特別注意這點吧。

1-7 以線的集合來捕捉平面的練習①

　　用線條描繪出立體，此舉的本質是先將立體區分成面的集合，再用線條去捕捉每一個平面的作業。基本上在有面的地方，就一定會有如同將面環繞起來的閉合型線條集合。除了看得到的平面外，如果能夠在心中描繪出背後所看不到的平面形狀的話，就能夠確實地把握建築物等立體構造。這裡就要來練習找出位於背後的線。

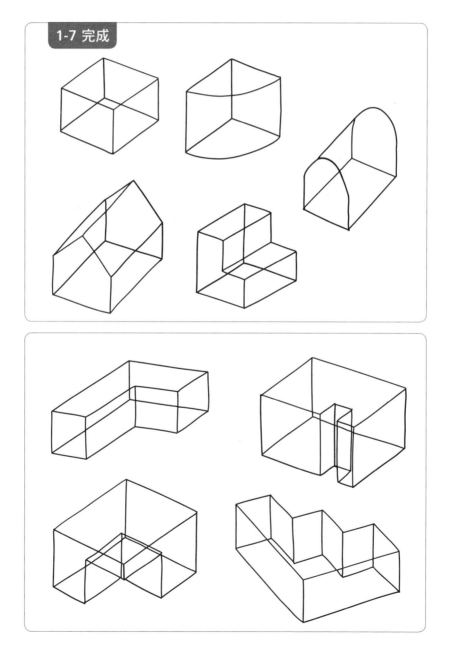

1-7 完成

動手畫看看吧

⚠️**注意點**

試著不用尺地徒手來畫線吧。

1-8 以線的集合來捕捉平面的練習②

接著，繼續練習畫出背後的線。題材乃是假設成單純建築物的立體結構，將以有深度的構圖來加以表現。上圖是屋頂平坦的情況，下圖則是有著斜面屋頂的立體。若是有斜面屋頂的話，就會變得較複雜些。

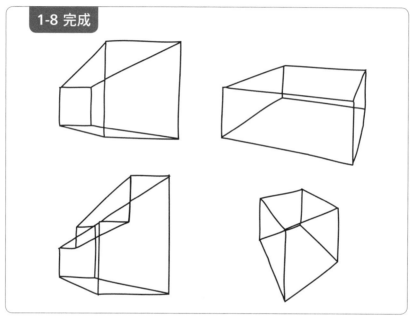

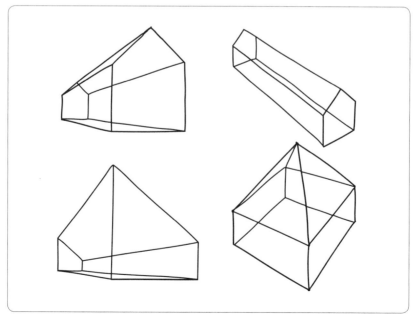

動手畫看看吧

⚠️ **注意點**

試著不用尺地徒手來畫線吧。

❓ **提示**

上方練習框的左下圖中，朝內側
延伸的線，要畫成朝線 **1** 及 **2** 的
延長線交點集中。

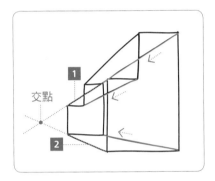

❓ **提示**

下方練習框的左下圖，要讓如以
下所示的2條線呈平行。

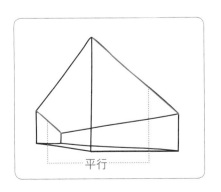

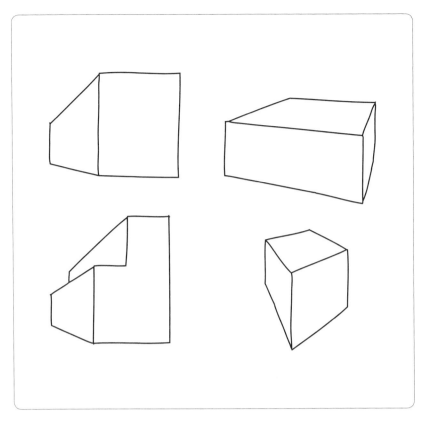

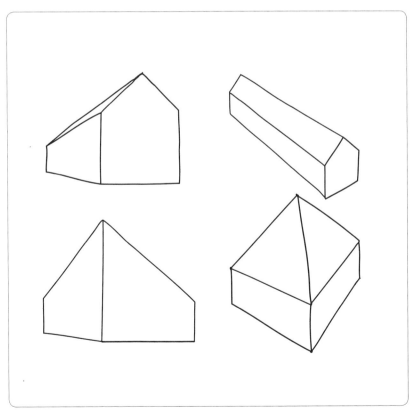

1-9 用線條表現樹木

　　與以建築物為代表的人造物線條成對比，樹木與雲等所看得到的形態，希望能夠以清楚看得出差異的線條來表現。在此所要示範的是表現樹木線條的基本方法，但並不是說非得這麼做不可。乍看之下是不規則的鋸齒狀線條，但是當用1條線首尾相互連結成完整的樹木輪廓線時，就能夠表現出樹木的感覺。

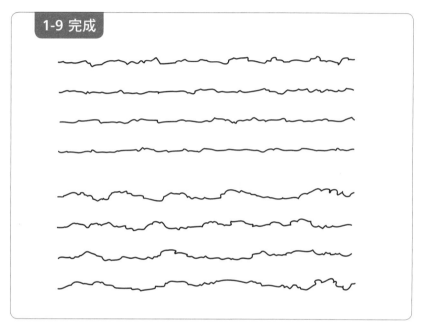

1-9 完成

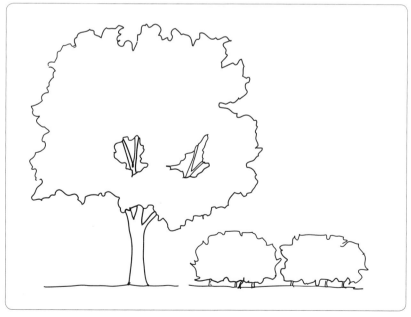

動手畫看看吧

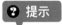 提示

上方4條線相對地是較平順的鋸
齒狀線條，下方4條則是振幅較
大的線條，試著動手畫看看吧。
當變得能夠組合不同振幅的線條
時，樹木的表現範圍也將變得更
加寬廣。

提示

獨立樹與矮樹的線條畫範例。獨
立樹是以樺樹為原型所描繪的。
練習時請注意線條的鋸齒感。

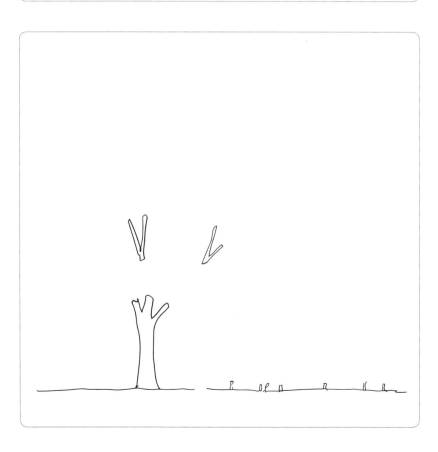

1-10 描繪圓形的題材

　　建築等構造物一般來說會是由四角形、三角形、圓形等圖形所構成。其中圓形在立體形狀之中，會有圓柱、圓椎或球狀、半球狀等形態。不管是哪種，在西洋或近東・中東地區的建築及橋樑等，都是相當常見的。連續相連的拱形是其中的典型。在此就要使用圓拱，來練習圓形題材中常會使用到的半圓及圓弧狀曲線的描繪。

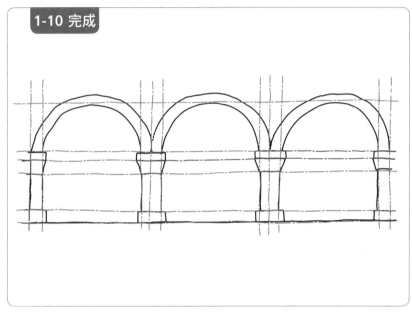

1-10 完成

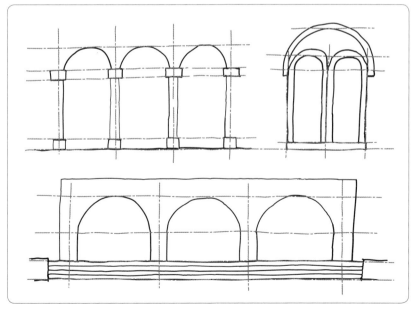

動手畫看看吧

？提示

圓拱是長方形與半圓（或圓弧狀
的曲線）所組合而成的形狀。通
常會是連續出現的形式，所以準
備了2到3個相連的例子。
範例是用原子筆所描繪的，但用
鉛筆來練習也沒關係。

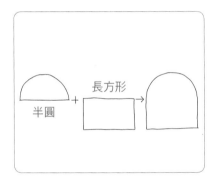

在陰影處以外的「塗抹」效果

　　關於建築素描中，線條描繪與塗抹間的搭配，若能事先釐清兩者的作用的話，在描繪上會相當有幫助。說到塗抹，一般都會想到建築物陰影的表現手法。但在表現外觀微妙的凹凸與經縝密計算過的柱與樑的設計巧思等方面，線條的力量也是不容輕忽的。不需要太過細膩的表現，即便不透過陰影也同樣能以線條的立體表現來呈現出外觀的特徵。

　　下方的素描A是建於東京車站正前方的大樓（KITTE）。保留了原有外牆的正面，不刻意地添加陰影而是徹底地以線條來表現柱、樑與窗框間的關係。也大量使用了雙重線，徒手描繪的筆直線條也表現出端正的格子狀圖樣。在這種情況下，倒不如說塗抹是為了顯示建築材質的差異而使用的。素描A即是用塗抹來表現主要的玻璃面。而作為其他塗抹效果之範例，也有如遠眺東京晴空塔的素描B一般，將建築的輪廓線以內全部塗黑的方法。也就是說，為了突顯出輪廓線而使用了塗抹的手法。

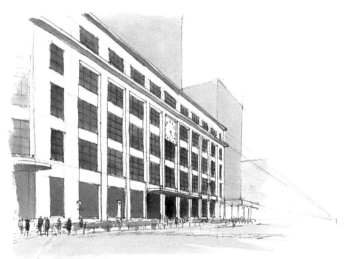

素描A

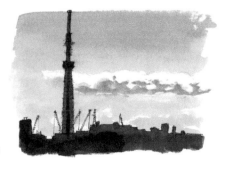

素描B

第2部

遠近表現（透視法）基礎入門

遠近表現，是學習基礎事項所需的練習。

在練習之前，要先說明概念與用語等。

之後再就若視線高度改變時，表現上會有怎樣的變化？又或者同樣大小的牆壁或柱子等並列時，

透過遠近法加以確認長度徐徐變化的過程中同時進行練習。

這裡會需要正確地取得交點，所以初學者也可以使用直尺來輔助。

關於1點、2點、3點的透視圖法，就讓我們透過實際練習來瞭解其中差異吧。

而階梯練習，雖然就基礎而言稍微有點難度，但還是希望讀者能夠掌握。

最後作為綜合練習，編入了包含階梯在內的建築物外觀的描繪練習。

在像紙這樣的平面上描繪立體時，以能夠呈現深度的方法來說，遠近表現是不可或缺的。在開始練習前，將先統整表現手法相關的基本內容與用語並進行說明。

1）以透視圖法描繪的話，就能夠自由自在地表現深度

首先，請看下方的圖。是從斜上方俯瞰有著一般屋頂的建築物（請想作是住家）。並排的2棟建築物，任一棟都表現出了立體感。在左側的建築物中，以箭頭所表示的4處都是同樣的角度。每個角的水平線都是與地面平行的線段，所以就算是斜向時角度也會是相同的。這樣的描繪方法稱之為「平行投影圖法」。

相較於此，在右側的建築物則是看起來會朝左上方逐漸收窄。這就是遠近表現。箭頭處在左側的建築物中都是同樣的角度，而在右側的建築物中則變得並非全都是相同的。另外，與左側建築物相比，是不是感覺更具有深度感呢？本書所要說明的遠近表現，就是以右側建築物般的「透視圖法」來描繪的表現手法。建築中所謂的透視圖，基本上就是以這種表現手法所描繪而成的。

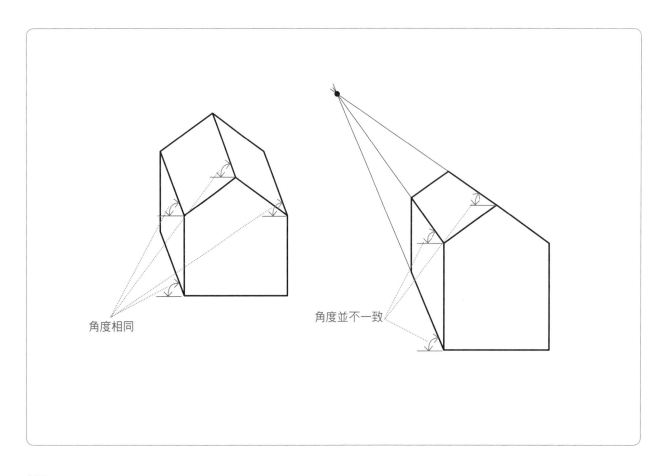

角度相同　　　　　　　　　　　　　　　　角度並不一致

2）透視圖法與集中點

　　看看下方的圖吧。兩者是相同的建築物，都是近似於人們平時看到的光景的構圖。降低了觀看位置，接近於地面。在此構圖中會有黑點。看得到左方範例中有1點，右方範例則是有2點。此點在透視圖法中可說是一定會出現的，所以在此要特別進行解說。

　　原本平行且絕對不會交會之部位的連線，若在透視圖法中將這些線延長的話，就會全部匯聚在1點上。這些就是集中點。關於「集中點」，由於是從英文而來的譯語，所以也常被稱為「消失點」或「消點」。或許是因為這些點給人有種存在於遙遠彼方的感受吧。但我對於消失的點這樣的詞語會有些抵抗，且平行線延長的話會集中於1點，因此在本書中以此為據，將其稱之為「集中點」。

　　在左側範例中，集中點有1個，這被稱作1點透視圖。在右側範例中，建築物的右側與左側各有1點，總計有2個集中點。這便是2點透視圖。一般會使用1點透視圖或2點透視圖的其中一種來呈現遠近感。另外，透視圖中除了1點透視圖、2點透視圖外，還有3點透視圖。在透視點有3個時，會是如右側的2點透視的構圖外，在上空部分再形成1個集中點的構圖。但，事實上在進行素描時，用1點透視或2點透視便已經能夠充分表現了。

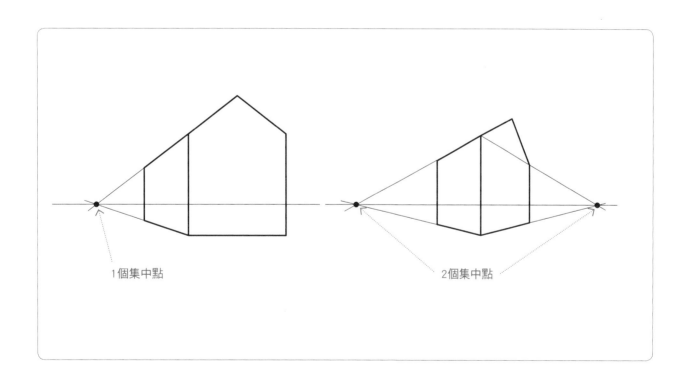

1個集中點　　　　　　　　　　　　　　　　　2個集中點

3）透視圖的作圖中所會使用到的用語

希望讀者能夠瞭解製作透視圖時所會使用到的專門用語，所以就以下圖作為參考來進行説明吧。透視圖法中也有其他的名稱，但本書中將採以下的名稱來進行説明。這些主要會在第4章中使用到。

「**畫面**」又被稱為銀幕，是投影出建築等對象物的平坦表面。在此畫面上一定會有一條筆直的水平線。這是表示前方所能看到之極限的線，本書中稱其為「**地平線**」。集中點一定會落在此線上。另外，雖然很容易混淆，但含對象物在內的地面的線稱之為「**地平面**」。地平面一定會與畫面垂直。

觀看者的眼睛在空間上的位置稱為「**視點**」，穿過視點、在畫面上與地平面平行的線，本書中稱為「**視線**」。一般來説，會與地平線在同樣位置。此外，從正上方來看觀看者的位置，在本書中稱之為「**立點**」，對象物與視點之連線在畫面上的投影，在本書中稱為「**足線**」。在還不熟悉前，或許會有些難懂。透過反覆地實際作圖，應該就能漸漸理解了。

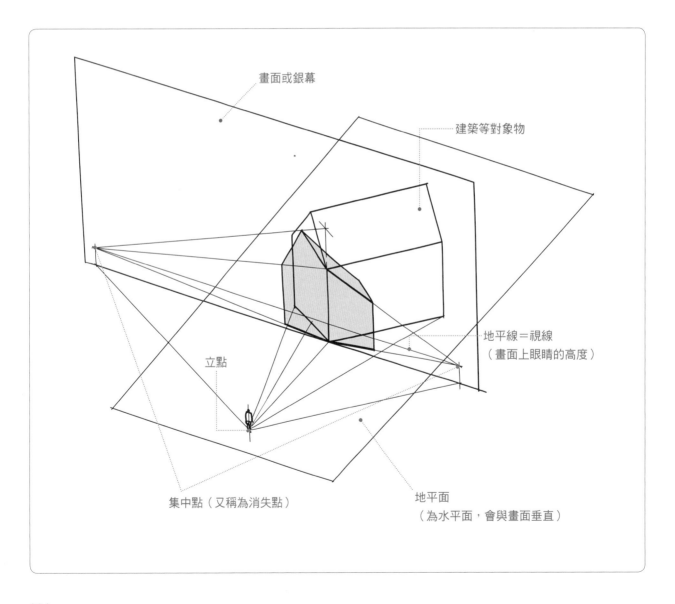

畫面或銀幕

建築等對象物

地平線＝視線
（畫面上眼睛的高度）

立點

集中點（又稱為消失點）

地平面
（為水平面，會與畫面垂直）

4）室內素描的構圖

　　請看圖片。在同樣的房間裡，上方是1點透視的構圖，下方是2點透視的構圖。如果想要展現出更有魄力的構圖的話，會推薦2點透視的構圖。但是如此一來，作圖的線將增加，會讓手續變得繁複，且周邊部分有可能變得非常歪斜。請記住就實務上來說，採用1點透視的表現手法便能夠充分傳達雰圍了。

■1點透視

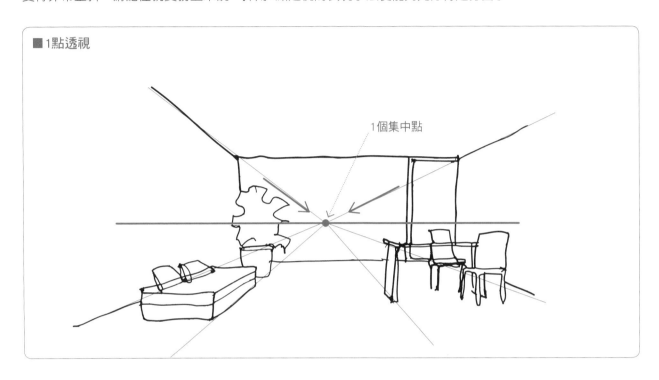

1個集中點

■2點透視

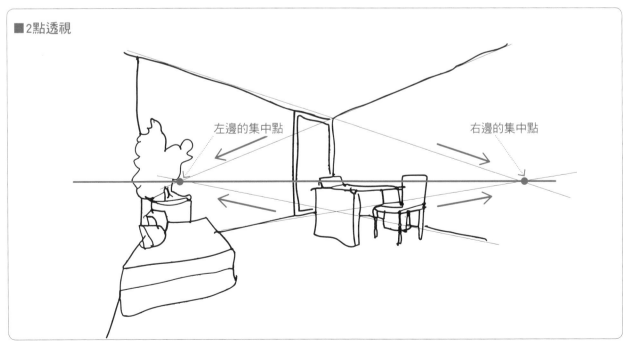

左邊的集中點　　　　　　　　右邊的集中點

若要快速且正確地表現家具的配置與建材的位置關係，預先加入格狀圖案來作圖，就能夠非常快速地完成。比方説下方的圖，事先畫上一邊60公分的格狀圖案，以1點透視來描繪正面的玻璃門。坐在椅子上時的眼睛高度，雖然會依家具不同而有所變化，但大體上會設定成「1~1.2公尺」。

在室內透視圖中，天花板高度的影響也很大。人們對於高度方向是非常敏感的。天花板高度通常大多會是2.3~2.7公尺，就算上下方向只有10公分的差異，給人的印象就會有相當大的不同。就像下一頁的圖中所顯示地一般，分隔了天花板與牆壁的斜線，其傾斜度有著相當大的差異。像是住宅等，會個別地描繪透視圖的情況下，每次都填入正確的尺寸來作圖的話，就不會出錯了。

另外，不同於室內，以透視圖來表現建築物外觀時的視點高度，一般來説會以距離地面「1.5」公尺的高度來作圖。

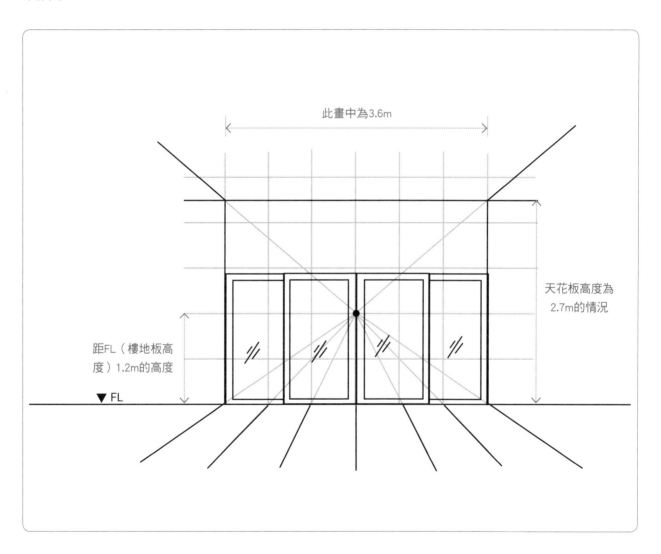

此畫中為3.6m

天花板高度為
2.7m的情況

距FL（樓地板高
度）1.2m的高度

▼ FL

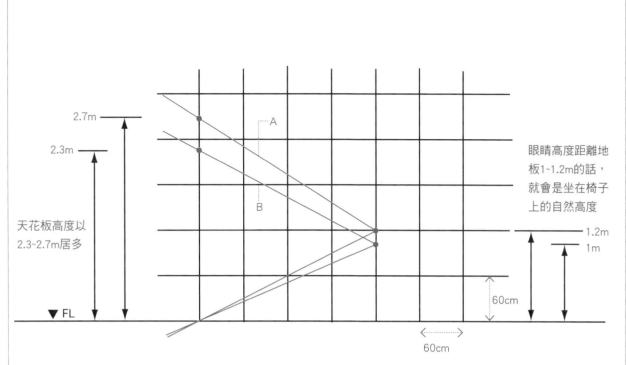

2.7m

2.3m

天花板高度以
2.3~2.7m居多

▼ FL

眼睛高度距離地
板1~1.2m的話，
就會是坐在椅子
上的自然高度

1.2m

1m

60cm

A

B

60cm

A＝眼睛高度1.2m，天花板高度2.7m的傾斜度

B＝眼睛高度1m，天花板高度2.3m的傾斜度

此傾斜度的差異對於房間寬敞度的印象會有很大的影響

2-2 視線高度的差異會讓表現有所不同

　　來比較看看視線（眼睛高度）位置改變的話，看起來會有怎樣的變化吧。這裡要使用斜面屋頂的簡易建築來舉4個範例。上圖左側位於最低位置的範例，是自然的視線位置。像下圖右側，從遙遠高處往下看的構圖，就會變成是俯瞰的構圖。如果要表現屋頂關係的話，就要將視線設定在這樣高的位置。

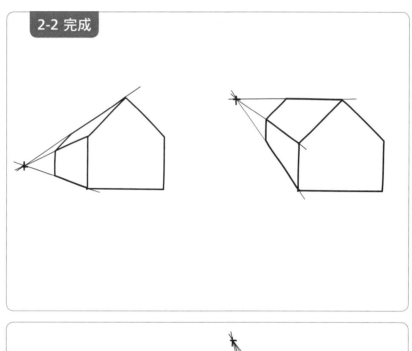

2-2 完成

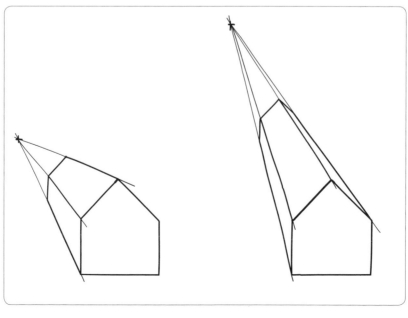

動手畫看看吧

？ 提示

+是表示視線高度的位置。此+
會是集中點。

⚠ 注意點

從集中點到每個屋頂的樑頂與屋
簷的延長線，如果重視作圖的正
確性的話也可以用尺來畫。顯示
建築形狀的線，用徒手描繪即
可。

2-3　分割外牆

　　試著分割建築物的外牆吧。這裡要練習2等分與4等分。通常等分的分割位置是找出左右長度一半的位置，縱向地畫上線條即可，但在遠近表現中，牆壁看起來會像梯形。若要標出梯形的中心位置，只要畫出對角線，再畫出通過該交點的垂直線，該位置就會剛好是左右一半長度的位置。

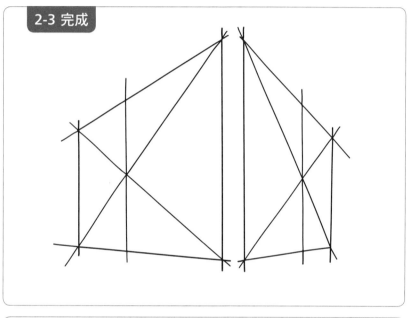

2-3 完成

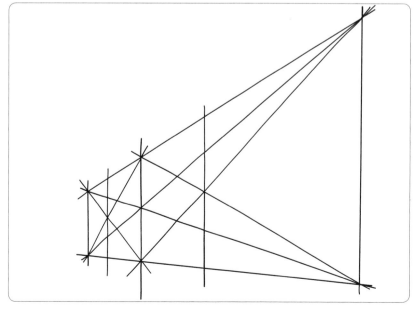

動手畫看看吧

⚠ 注意點

使用直尺的話就能夠正確地找出交點的位置。徒手畫線的話，要適切地把斜線筆直地拉到右側外牆面或許會比較困難些。這種情況就多加練習吧。

❓ 提示

首先將整體2等分，接著將所得到的2個梯形分別再次2等分，就能4等分。

2-4 以遠近表現排列4根柱子

　　若有4根均等配置的柱子，其兩端柱子的間距會將平面3等分。要2等分或4等分很簡單，但若要3等分就會需要一點訣竅。首先，與完成圖大概在相同位置處，畫出由前往內數來的第3根柱子。接著有2種方法。求對角線的交點後，再畫出該點與集中點連線的方法（上半部），以及將最右側縱邊2等分後，將其中間點與集中點相連的方法（下半部）。

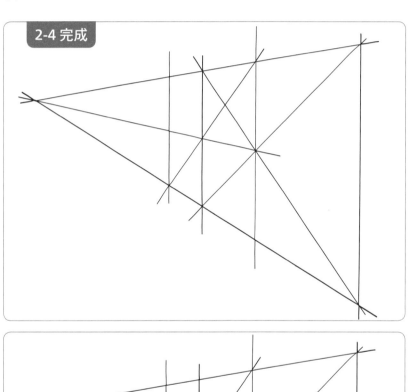

2-4 完成

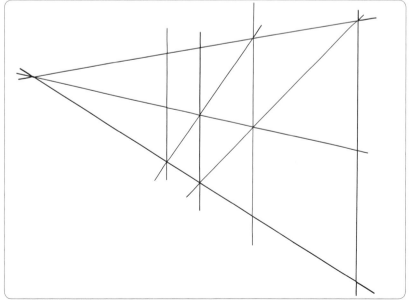

動手畫看看吧

? 提示

柱子本來是用2條線來表現的，
但這裡為了要讓讀者能瞭解遠近
表現中柱子的間距（間隔），所
以只用1條線來作圖。畫出從前
面數來第4根柱子位置的要點，
就在於通過線 **1** **5** 交點的線 **6**

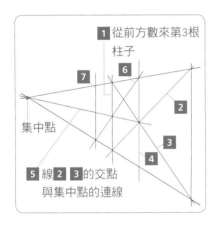

1 從前方數來第3根
柱子

7 **6** **2** **3** **4**

集中點

5 線 **2** **3** 的交點
與集中點的連線

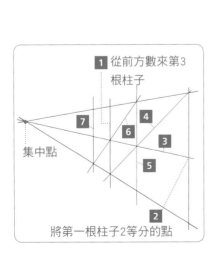

1 從前方數來第3
根柱子

7 **4** **6** **3** **5**

集中點

2

將第一根柱子2等分的點

　　這裡要用遠近表現來均等配置9根柱子。所謂的9根柱子，就是透過遠近表現將兩端柱子間距8等分的作圖。為了方便作圖，與前項採用同樣左下右上的構圖來作圖。柱子本來是要以2條線來表示的，但為了使讀者瞭解遠近表現中柱子的間距（間隔），所以只用1條線來作圖。

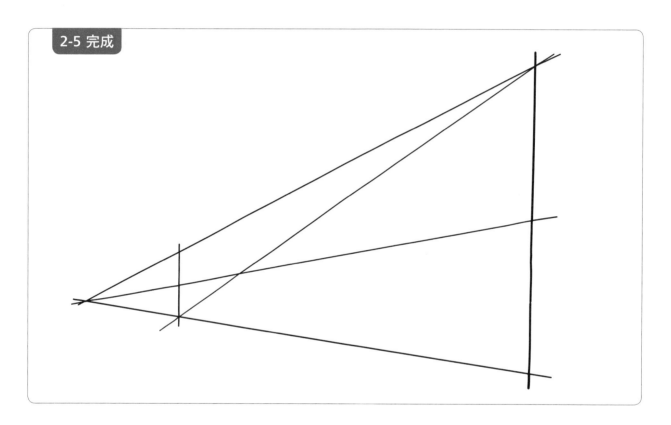

2-5 完成

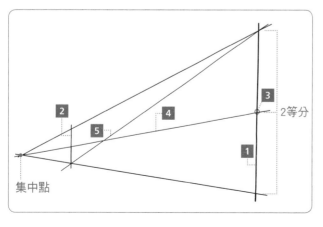

2等分

集中點

Point

▶ 右側第1根柱子的線 1，參考完成圖在左側畫出第9根柱子的線 2
▶ 定出將 1 與2條斜線交點之區域2等分的點 3
▶ 將 3 與集中點以線 4 相連
▶ 以線 5 連結 1 的上方交點與 2 的下方交點

■使用直尺畫看看吧

■徒手畫看看吧

2-6 用遠近表現排列多根柱子②

前項中所畫出的線 **4** 與 **5** 的交點會是重點所在。通過此交點的垂直線是第5根柱子。對由第5根柱子所分割的領域（四角形）採用此原理，畫出第3根與第7根柱子。

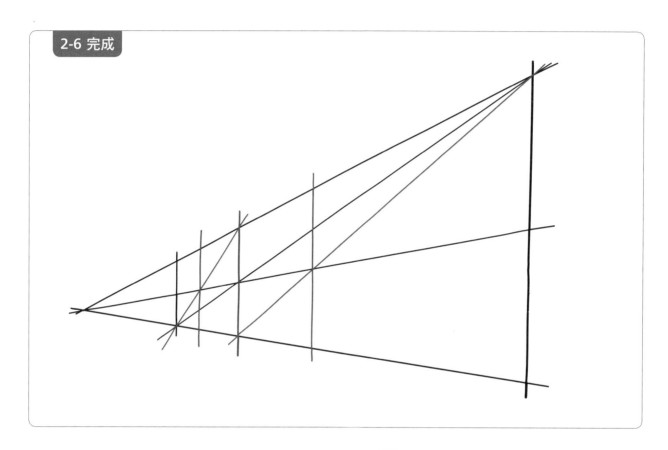

2-6 完成

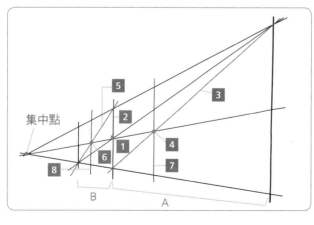

集中點

B A

Point

▶ 畫出通過交點 **1** 的垂直線 **2**

▶ 在A的範圍內拉出與前頁項 **5** 相同的線 **3**，取得交點 **4**

▶ 在B的範圍內拉出與前頁項 **5** 相同的線 **5**，取得交點 **6**

▶ 分別畫出通過交點 **4** **6** 的垂直線 **7** **8**

■使用直尺畫看看吧

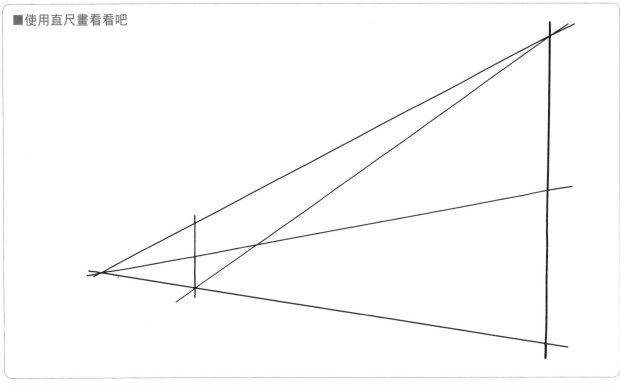

■徒手畫看看吧

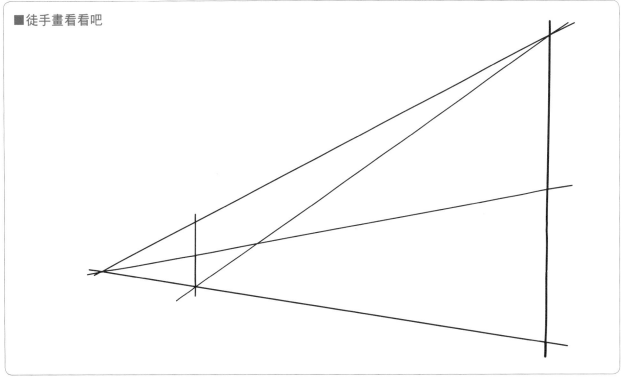

到目前為止，已經由右至左地畫出了第1、3、5、7、9的柱子（練習框中的圖）。若在每根柱子間各插入1根柱子的話，總計就會達9根。作圖的要領與前項相同。若看柱子的配置，會發現最右邊的間隔遠遠比其左邊間隔還要來得寬得多。或許會覺得是不是作圖上出了什麼問題，但這才是正確的。

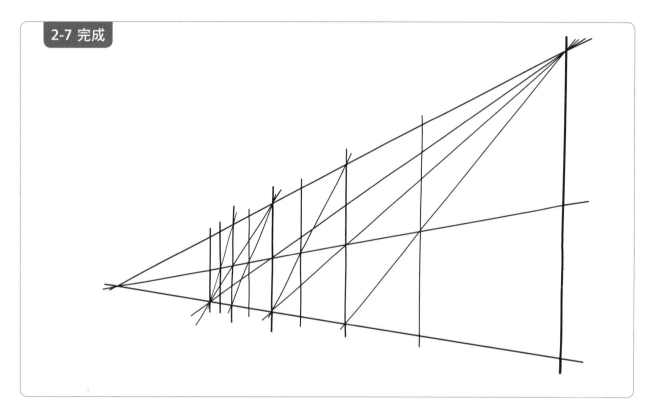

2-7 完成

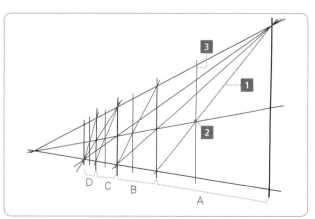

Point

▶ 在A的範圍內拉出連結2根柱子的斜線 **1**，再畫出通過交點 **2** 的垂直線 **3**
▶ 在B~D的範圍裡也依同樣方法畫出垂直線

■使用直尺畫看看吧

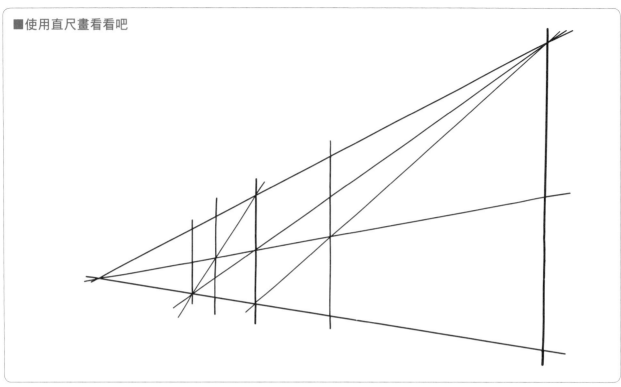

■徒手畫看看吧

⚠ 注意點

要徒手確實地畫好線會需要熟練的技巧，但如果是在進行素描時，就不需要去追求太過細緻的作圖。請牢記柱子間隔的原理。

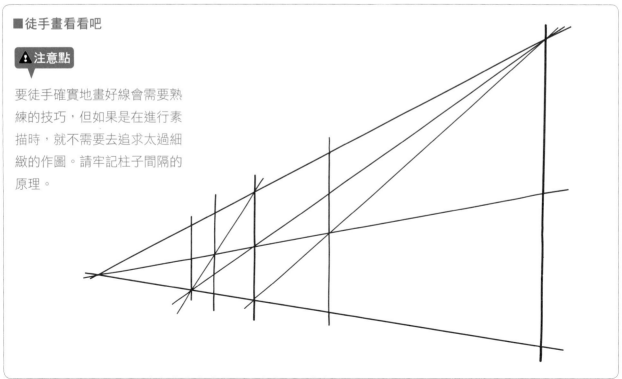

2-8 1點透視的構圖

　　以四角形建築為例描繪1點透視的構圖。為了將其簡略化，建築為樓高相同（3 公尺左右）的3層建築，視線設定在距離地面1.5公尺處。建築物的深度並沒有特別的規定。寬度方面設定為2倍樓高的長度。

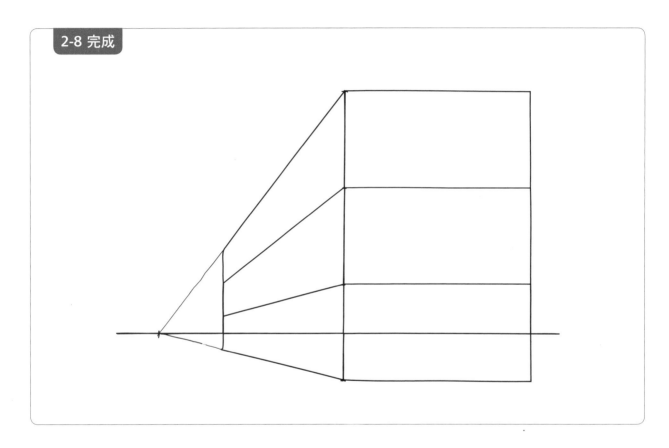

2-8 完成

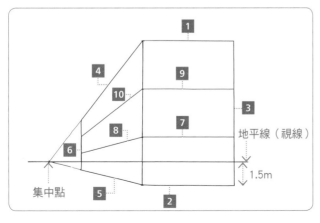

Point

▶ 線 1 2 7 9 是平行的線
▶ 線 4 5 8 10 全部都會匯聚在左側的集中點上
▶ 線 6 的位置為任意。在接近完成圖所示的位置畫線

■使用直尺畫看看吧

■徒手畫看看吧

2-9 2點透視的構圖

接著，同樣以四角形建築為例描繪2點透視的構圖。簡略化的方法是共通的，樓高相同（3公尺左右）的3層樓建築，視線設定在距離地面1.5公尺處。建築物的深度與寬度並沒有特別規定。與1點透視的構圖相比，會是較大膽的型態。從外牆面較大側開始作圖，描繪起來會比較簡單。

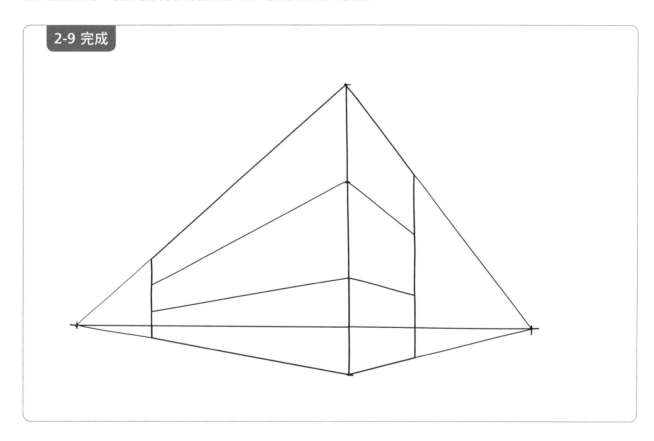

2-9 完成

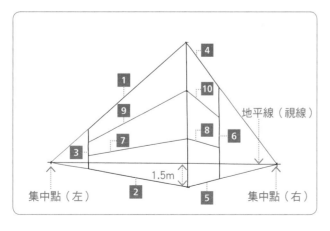

地平線（視線）

1.5m

集中點（左）　　　　　集中點（右）

Point

▶線 1 2 7 9 延長的話，會匯集到集中點（左）
▶線 4 5 8 10 延長的話，會匯集到集中點（右）
▶線 3 6 會與地平線（視線）垂直

■使用直尺畫看看吧

■徒手畫看看吧

2-10 3點透視的構圖

　　3點透視的集中點不僅僅只是左右各1，而是在上空或地面下還有另1個集中點的構圖。3點透視的構圖，其使用頻率並不像1點透視或2點透視那麼高。雖說如此，如塔狀的建築物等，越往上空遠近表現效果就越明顯，所以就會適合使用3點透視。這裡，就要以塔狀的四角建築為例，可以看得出來建築的上端與左右端全部都落在斜線上，藉此來瞭解3點透視的基本。

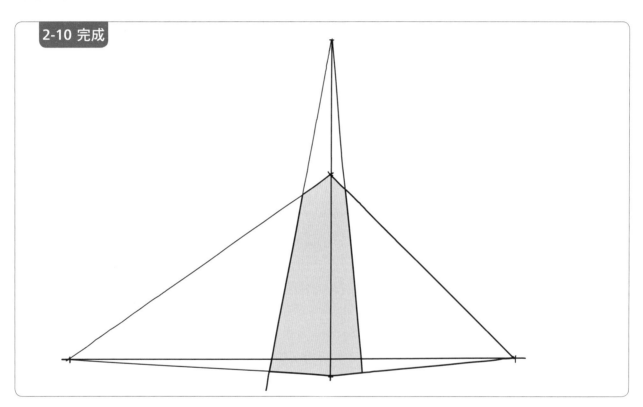

2-10 完成

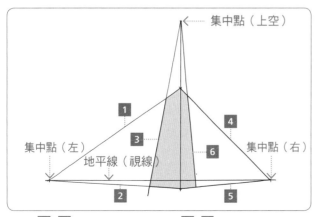

集中點（上空）

集中點（左）
地平線（視線）
集中點（右）

1
4
3
6
2
5

Point

▶建築的寬度任意。以接近完成圖的大小來作圖
▶延長線 1 2 的話，會匯集在集中點（左）
▶延長線 4 5 的話，會匯集在集中點（右）
▶朝上空延長線 3 6 的話，會匯集在集中點（上）

※上圖 4 、 5 的線，也可以各自接在線 1 、 2 後面先畫。

■使用直尺畫看看吧

■徒手畫看看吧

2-11 以2點透視來描繪階梯①

　　階梯的表現方法有好幾種，可以依構圖與作圖速度的不同來加以應用。在最容易瞭解的2點透視描繪方法裡，首先介紹以斜面捕捉階梯的方法。在起始的圖中，已在左側斜線中相當於階梯寬的位置，以及右斜線上決定斜面大小的位置分別做上記號。右側2條斜線則表示階梯的高度。

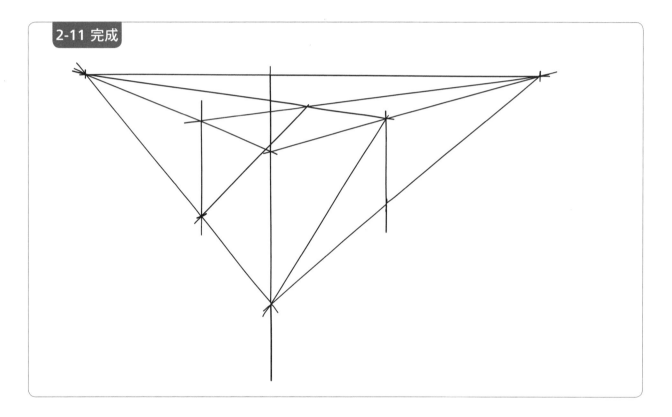

2-11 完成

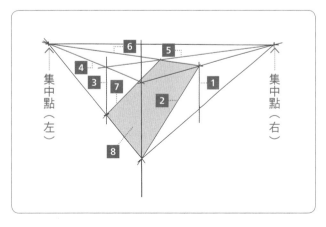

集中點（左）　集中點（右）

Point

▶這裡的目的是取得斜面 8
▶垂直地畫出線 1 與線 3
▶線 4 與線 6 匯集在集中點（左）
▶線 5 匯集到集中點（右）

■使用直尺畫看看吧

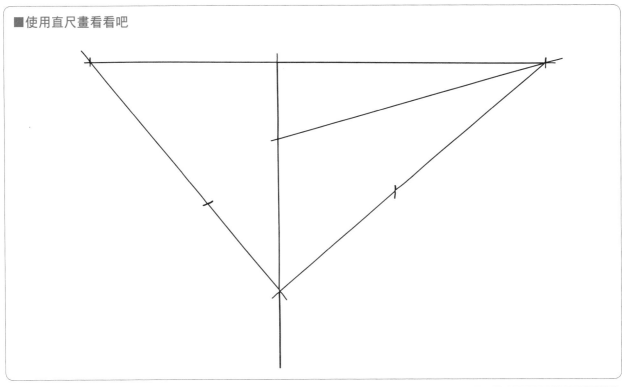

■徒手畫看看吧

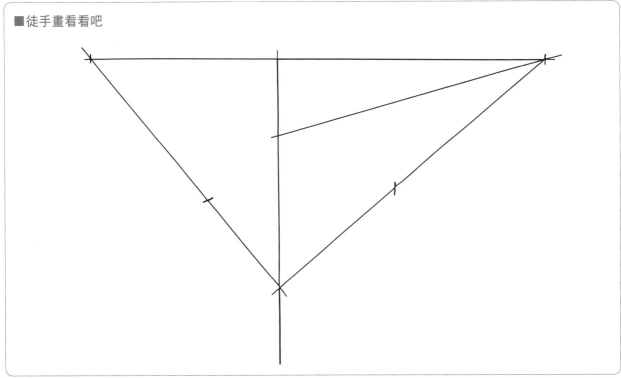

2-12 以2點透視來描繪階梯②

　　進入階梯部分的作圖。這裡將描繪筆直的4層階梯。請仔細觀察完成圖的斜面與階梯的關係。要利用與階梯側面之三角形斜邊垂直相交的2個邊的關係。一開始先將中央垂直線所表示的階梯高度部分（下圖的A）4等分，作為決定各階高度的基準。這裡雖然是4階，但在應用時可以配合階梯數來等分高度方向。

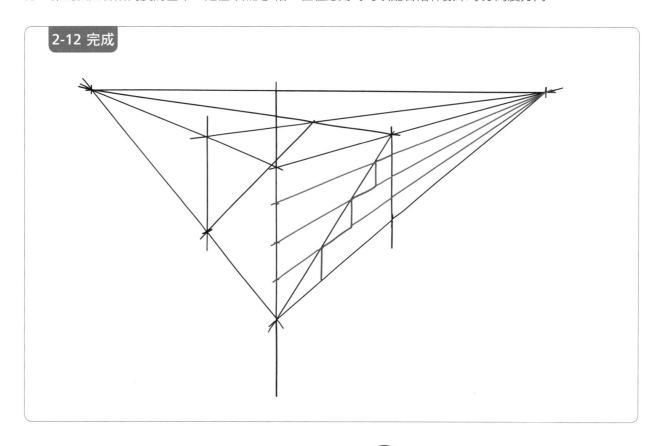

2-12 完成

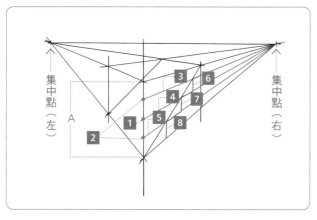

Point

▶ 插入將A的範圍2等分的點 **1**，再分別插入將該範圍繼續2等分的點 **2**

▶ 將點 **1 2** 與集中點（右）分別以線 **3 4 5** 連結

▶ 從線 **3 4 5** 與斜面右側斜線之交點，分別畫下垂直線 **6 7 8**

■使用直尺畫看看吧

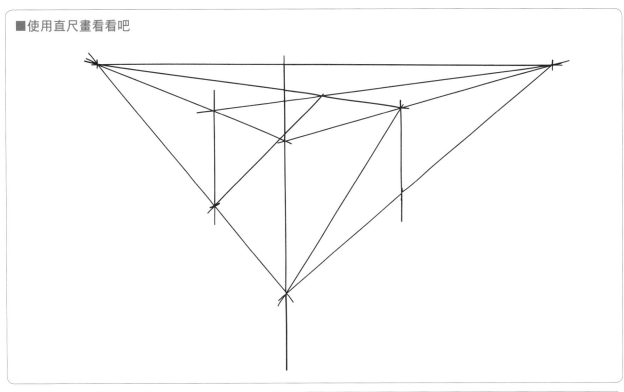

■徒手畫看看吧

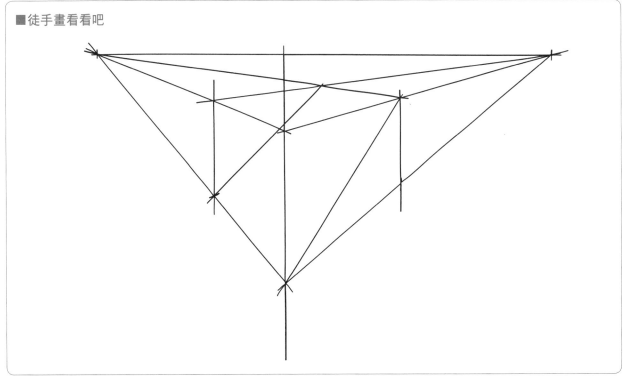

2-13 以2點透視來描繪階梯③

　　由於已在側面畫出了階梯的形狀，只要將階梯寬度部分，朝集中點（左）畫線，接著再拉出階梯高度的垂直線就完成了。這裡只畫了4階的樓梯，而樓梯通常台階數會更多。作圖中，台階數越多時作圖的線就會變得錯綜複雜，很容易就看錯交點。實際操作上，為了找出交點而畫的線，可以只畫出交點附近的部分，透過這樣的工夫來降低線的密度。

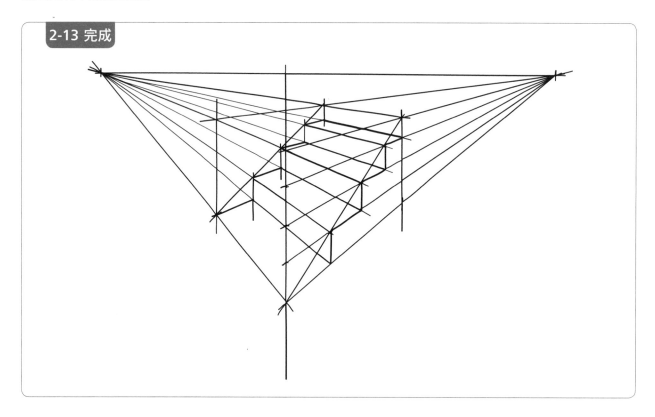

2-13 完成

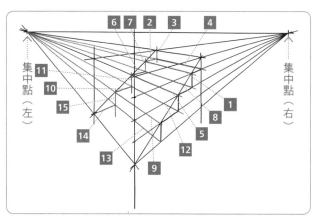

Point

▶將朝左側集中點所畫的線當作樓梯階距（一階的高度）的線
▶線 2 6 10 14 為畫向右側集中點的線
▶線 3 7 11 15 為從階梯面左側與朝左側集中點連線之交點所畫的垂直線

■使用直尺畫看看吧

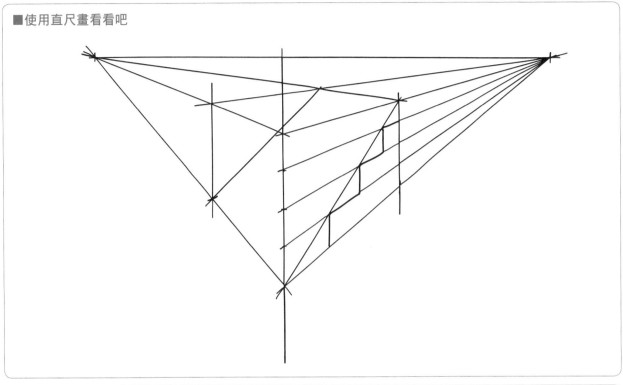

■徒手畫看看吧

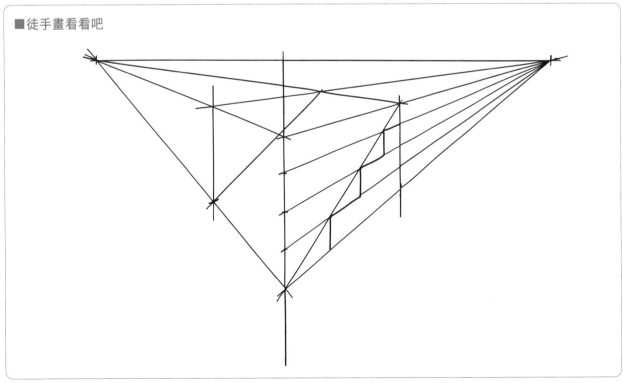

2-14 用1點透視來描繪階梯①

　　與前項的以2點透視來描繪階梯相比，有個簡單許多的作圖法。那就是1點透視的階梯。就同樣地採4階的階梯數來作圖吧。以筆直延伸到集中點的線為依據，一步步地描繪出階梯。

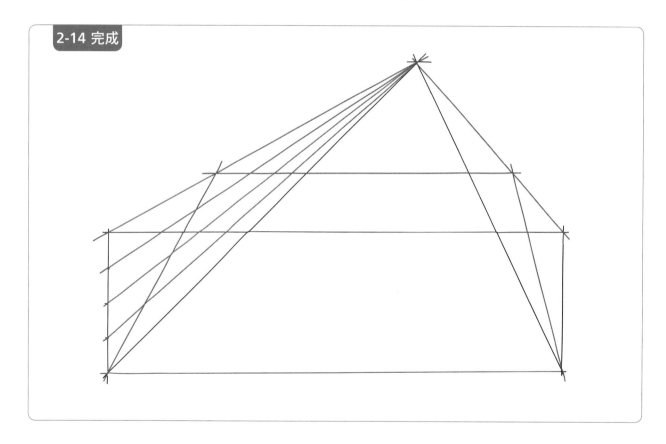

2-14 完成

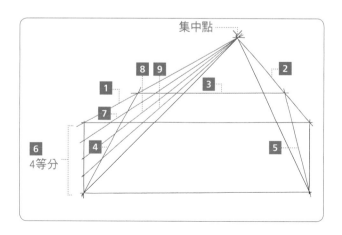

集中點

Point

▶ 從四角形上角的交點朝集中點畫出線 1 2
▶ 線 3 為階梯的起始位置。看著完成圖，在概略相同位置畫水平線
▶ 用線 4 5 連結 3 與 1 2 的交點，形成階梯的斜面
▶ 將線 6 切成4等分作為階梯階距（一階的高度），朝集中點畫線 7 8 9

■使用直尺畫看看吧

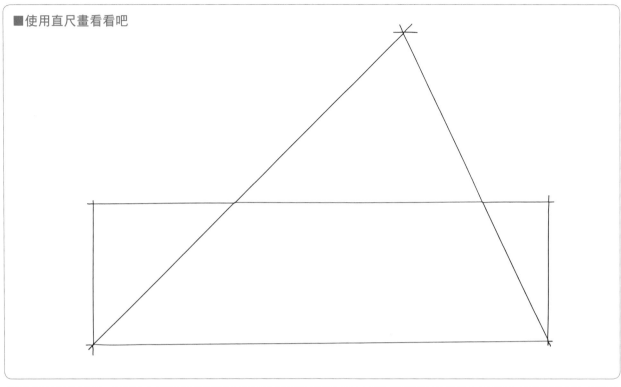

■徒手畫看看吧

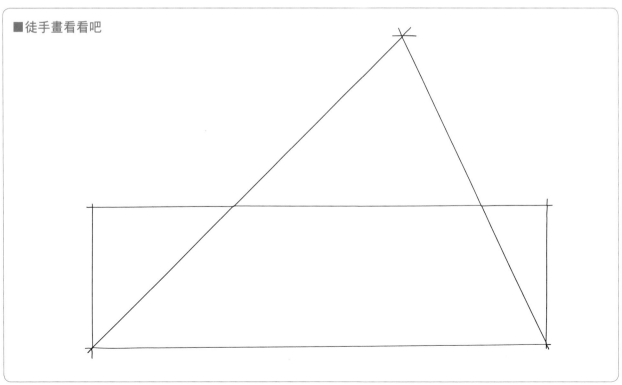

在樓梯左側所作的垂直方向4等分，也同樣在右側進行。然後，從表示階梯傾斜程度的線與朝集中點延伸之線的交點畫垂直線，再畫出階梯寬度的線條，完成1點透視的階梯。

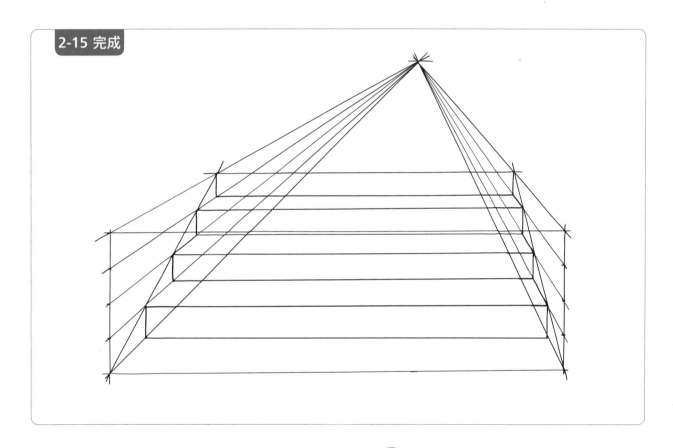

2-15 完成

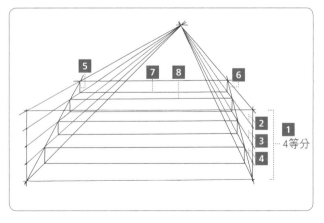

Point

▶ 將右側也4等分，畫出朝集中點延伸的線 2 3 4

▶ 從相當於階梯傾斜程度的線與朝集中點延伸之線的交點，畫出作為階距的垂直線 5 6

▶ 畫出階梯寬度的線 7 8。其下的台階也以同樣的方式作圖

■使用直尺畫看看吧

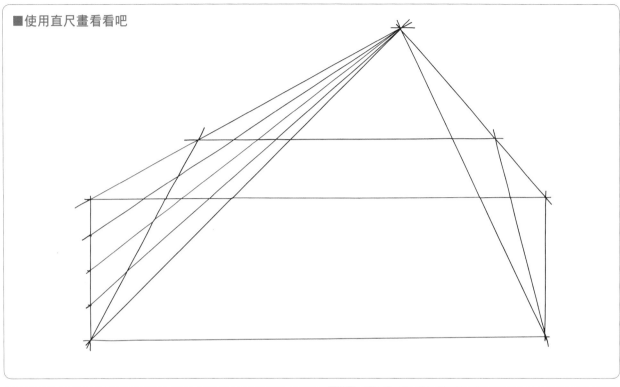

■徒手畫看看吧

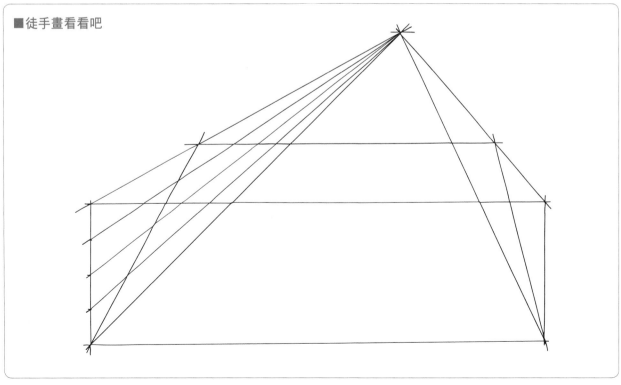

2-16 以1點透視進行組合練習

　試著組合至此所介紹過的作圖方法,來描繪有著被分割的牆壁與階梯的入口處風景吧。

　完成圖的感覺會如下圖一般。雖然有試著以鉛筆概略地塗繪,但目的並非是塗繪而是去熟悉以適切的配置與順序來進行線條描繪。在描繪出被分割的牆壁後,再加入階梯。集中點的位置是預先就設定好的。

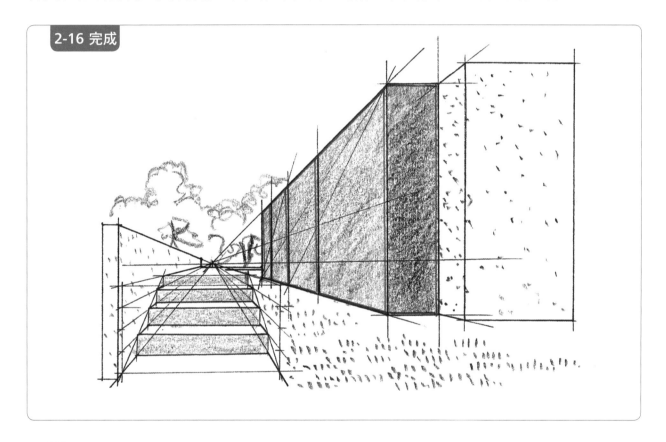

2-16 完成

Point

▶點畫與植栽的表現,請參考第1部的1-6(P18)與1-9(P24)

〈牆壁〉

▶ 線 1 12 15 18 為任意位置,線 10 11 16 17 任意長度皆可。盡量設定成與完成圖概略相同的位置、長度

▶ 線 13 14 朝向集中點

〈階梯〉

▶ 先描繪出作為作圖基準的線 1 2 3 4 。接著依據P60~62同樣的要領來描繪階梯

▶ 位於左側的圍牆要在描繪好階梯以後再開始畫

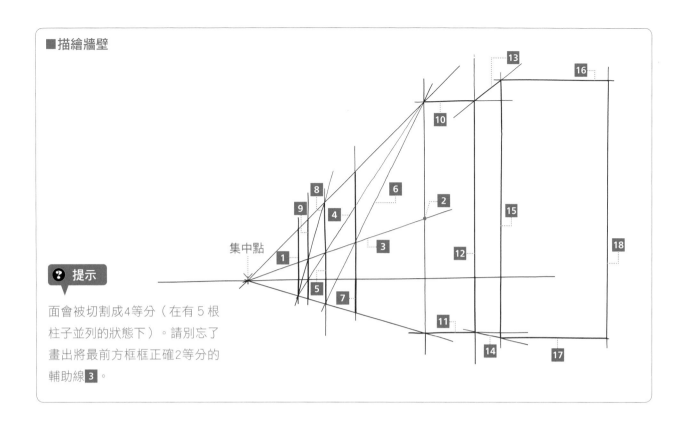

■描繪牆壁

集中點

❓ 提示

面會被切割成4等分（在有5根柱子並列的狀態下）。請別忘了畫出將最前方框框正確2等分的輔助線 **3**。

動手畫看看吧

■加上階梯就完成了

? 提示

作圖上要以先取得紅線所標示的
梯形（階梯斜面）為目標。

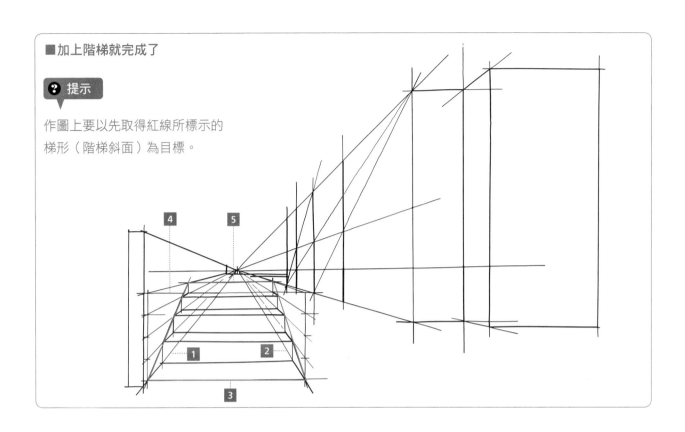

動手畫看看吧

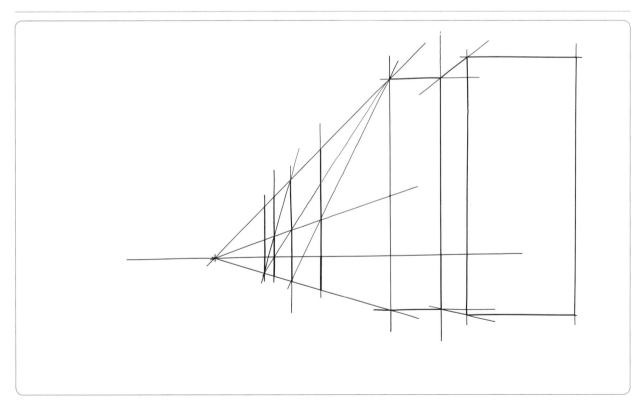

第3部

素描技巧
基礎入門

本章的目的僅在於穩固基礎，選擇代表性主題作為題材供作練習。

稍微複雜些的應該就是快速描繪挑高空間等的素描練習。

雖然先將剖面如計畫圖般地以線條描繪出來的話，之後的作業就會相當地輕鬆，

但要以剖面捕捉景色卻是相當耗費心力的作業。

立體感的表現或是加入人物等，也僅是作為基本事項而排入的練習。

如果要將立體物表現得充滿份量感，就少不了陰影效果，

為形狀複雜的物體添加陰影，手續也會變得更加繁複。

在此只要掌握效果所呈現出的感覺即可。

另外，也安排了家具等的練習頁面，但僅限於能讓讀者熟悉線條描繪的題材範圍。

3-1 用線條生動地描繪出門與窗

　　來描繪門與窗吧。一般的窗不容易變成畫,所以準備了如完成圖般開口部的題材。如果能用線條表現出石頭或木頭的材質感,就將會是出色的素描。確實地描繪出木紋的曲線與石頭堆積的模樣吧。首先,就以上圖為範本,從窗戶開始進行挑戰。接著,再以下圖為範本,描繪右側的窗戶。由於是從正面捕捉窗與門進行描繪的構圖,所以此題材正確來說也是採1點透視來描繪的。

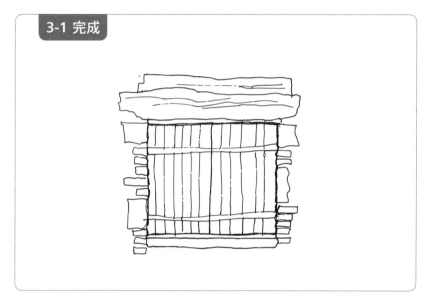

3-1 完成

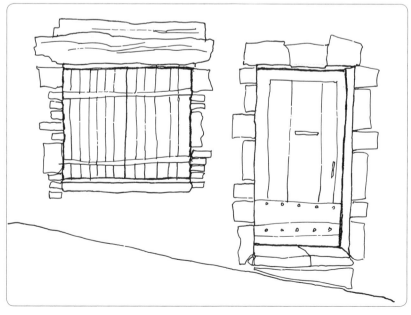

動手畫看看吧

? 提示

一開始先一邊觀察粗線的縱橫比例，一邊描繪窗戶的輪廓。

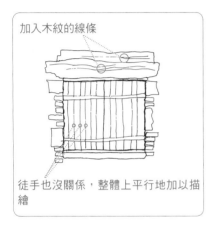

加入木紋的線條

徒手也沒關係，整體上平行地加以描繪

? 提示

門下疊了2塊石頭。斜向描繪縫隙方向以表現出深度方向感。

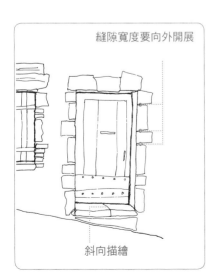

縫隙寬度要向外開展

斜向描繪

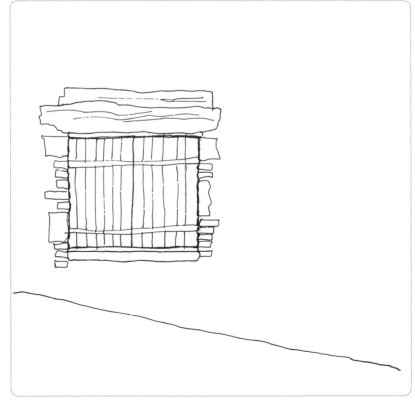

3-2 改變集中點以理解外觀的差異

在建築的素描中，會用人站立時的視線高度來設定集中點進行描繪。若將集中點設定得較高些的話，光是這樣的改變就會變成相當不一樣的素描。就來練習看看吧。上圖是將集中點（圖的●）設為自然的眼睛高度。下圖的集中點是2樓的高度。將會是能夠俯瞰連結玄關之入口的構圖。另外，若將集中點設置在更高的位置的話，就能夠看得到斜面屋頂的正面頂部。

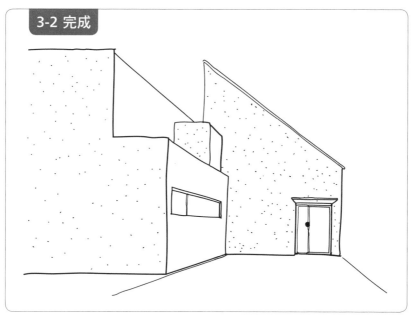

3-2 完成

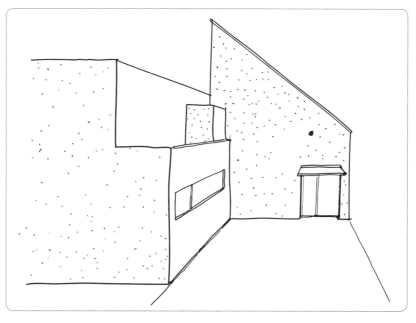

動手畫看看吧

? 提示

朝向遠處的線全部都會朝著集中
點延伸。

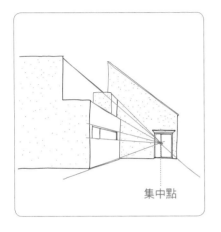

集中點

3-3 俯瞰的構圖中要注意屋頂的線條

　　在俯瞰著建築物的構圖中，屋頂的重疊會產生豐富的表情。採這類俯瞰構圖時，將屋頂的屋脊與屋簷的線朝向集中點描繪的話，就能夠呈現出深度感。下圖是將上圖的素描用鉛筆輕輕塗黑的例子。沿著雨水的流動方向平行地畫線的話，看起來就會很像屋頂了。

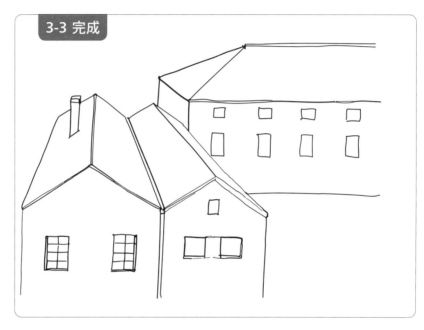

3-3 完成

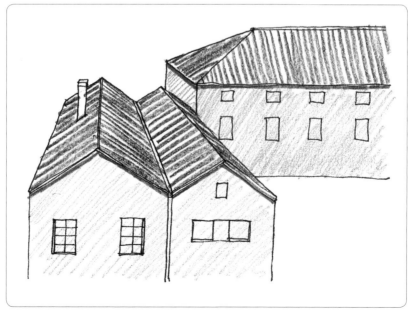

動手畫看看吧

? 提示

如本例中這樣並排的2棟房，其屋脊和屋簷都朝著集中點的方向靠攏。而且，配置在右側與這兩棟房交會的建築物，它的屋簷也同樣朝著集中點的方向靠攏。

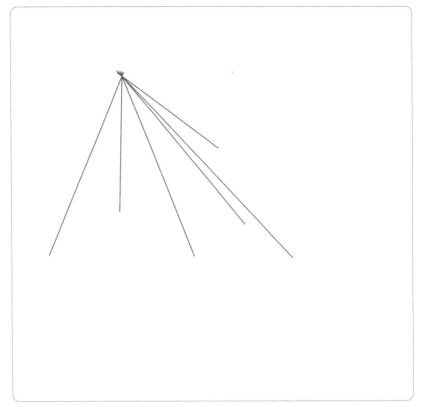

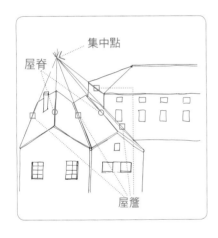

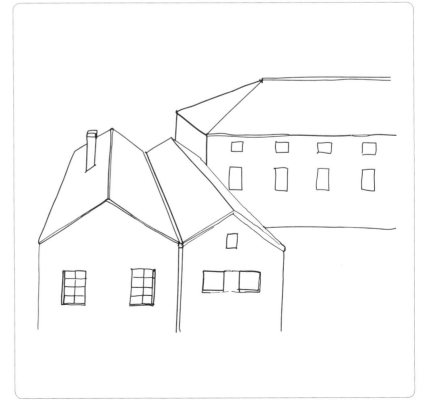

3-4 省略細部地描繪屋頂

　　屋頂是能夠反應出有特色之細部表現的部位。但，若是要精細地去描繪此細部的話，就會花費相當的時間與工夫。比方說瓦片屋頂，其瓦片的表現是相當困難的。所以如果只描繪屋頂面其中一部分的話，就能夠大幅減輕負擔了。上圖中採用了只描繪出右下與左上的一部分瓦片屋頂的手法。光是這樣就能夠充分表達出瓦片屋頂的感覺了。下圖是柿葺屋頂，這些也同樣用橫線的堆疊就能夠表現出來了。

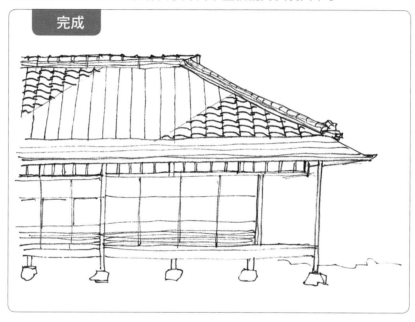

完成

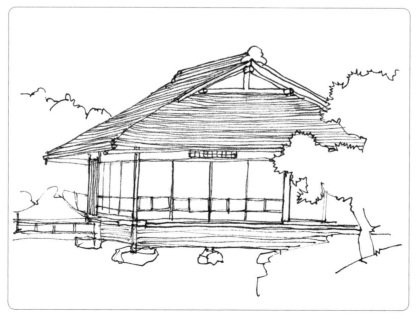

動手畫看看吧

⚠ 注意點

在此題材中，藉由省略排水管來加以表現。在此，作為練習而只部分性地描繪，但如果屋頂的面積不大的話，全面性地描繪會更好。

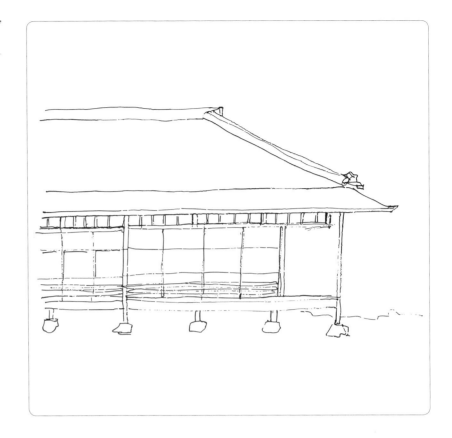

❓ 提示

柿葺屋頂可以盡量用纖細線條的堆疊來表現。

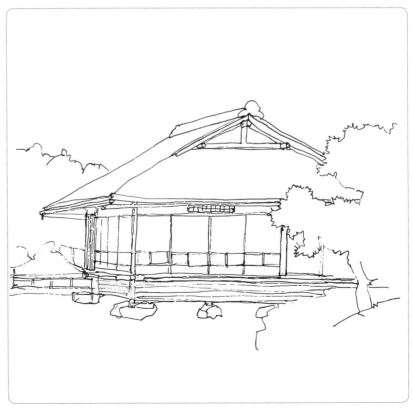

3-5 以角落為中心描繪洋館

　　在建築物當中，角落部分有時能夠濃縮表現出建築的特徵。洋館的角落會有像是石疊般的感覺。就用這個當作題材吧。練習的上框中用線標示出了牆角石材的位置，並在左側放入了集中點。下圖是洋館的完成圖。雖然與實際的建築物相比已大幅簡略化了，但井然有序的窗戶配置仍舊傳達出了洋館的氣息。窗戶的配置是典型的遠近表現。

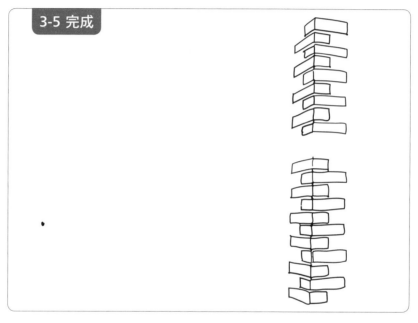

3-5 完成

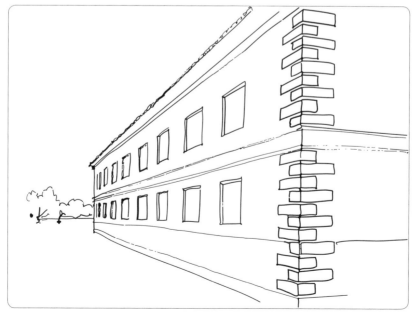

動手畫看看吧

? 提示

畫有作為參考的縱線，以橫線加以連結的話，就能夠描繪出牆角。若是從零開始挑戰的話，先以從左側集中點延伸出的線決定磚頭的方向與位置後，再開始描繪吧。

⋯⋯ 練習框的縱線

? 提示

試著以朝集中點延伸的線為依據來描繪洋館吧。描繪時越朝左方移動，窗戶寬度就會變得越細。

3-6 描繪椅子

　　描繪椅子或桌子等單一物體時的視線，與在展示賣場觀看商品是相同的，會是俯瞰的感覺。不過，當要描繪含家具在內的室內整體時，有時候也會稍微降低視線來描繪。範本是用原子筆所表現的。先用鉛筆打好底稿後再用原子筆描繪的話，會更加確實。

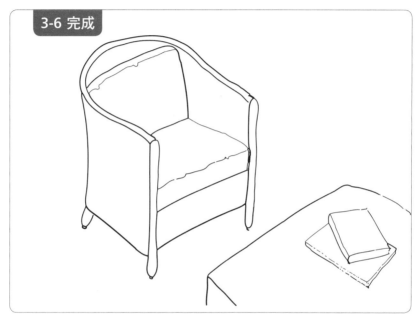

3-6 完成

動手畫看看吧

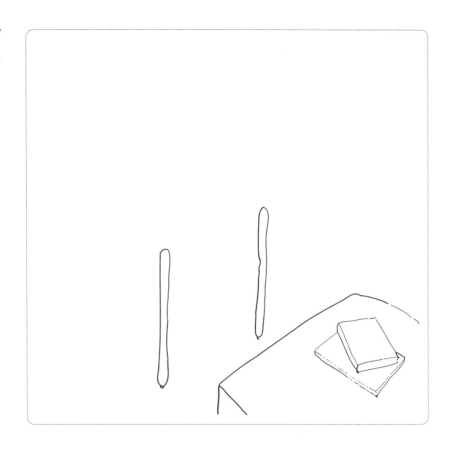

❓ 提示

椅子的座板與桌子同樣地跟地板
成水平關係。為了表現出這樣的
感覺，描繪時請多注意座板的方
向。

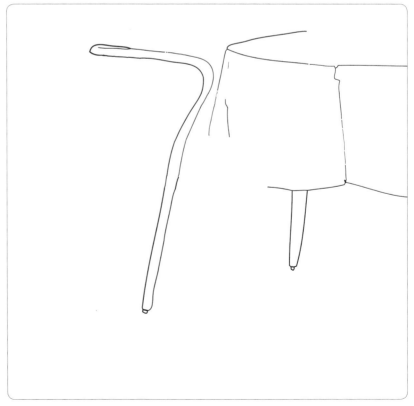

3-7 描繪沙發等的一角

對於放置在室內的家具，可以從離地面1.5公尺左右的視線高度來描繪，也可以如這裡所示範的，將視線稍微調低來設定構圖並進行描繪。視線調低後，天花板也會相對地看起來變得更高，所以能夠感受得到室內空間的寬闊感。此兩個例子都是減少要素，來掌握線條畫的筆觸。

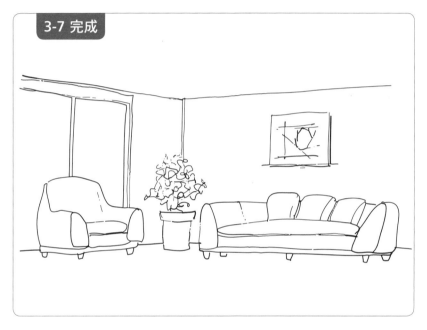

3-7 完成

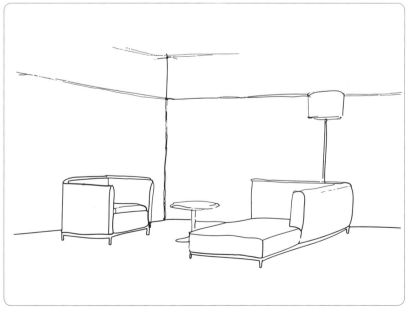

動手畫看看吧

? 提示

在此練習中不需要太過在意遠近
表現，試著去注意家具各部位的
大小與家具相互間的位置關係後
再描繪吧。首先，從最大的要素
開始畫起，掌握概略的形狀。在
此練習中所指的就是沙發。

3-8 以遠近表現來描繪地板

　　若要讓構圖的深度感更明顯，除了牆面外，對於規律的地板圖案也可以採用遠近表現。在練習的上框中，一開始便在畫中放入了集中點的位置與圖案前面的水平線，所以在作圖上就採用將長方形的反覆圖案慢慢縮小的方式作圖吧。此作圖要不透過工具地來挑戰。在描繪出線條後，再以鉛筆將平面塗黑。

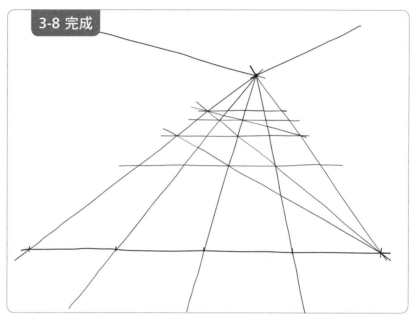

3-8 完成

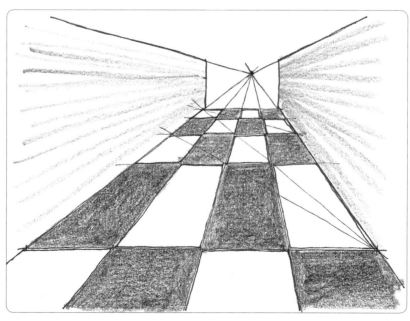

動手畫看看吧

❷ 提示

1 的位置請參考完成圖,在同樣
的位置畫線。

以 **2** 將近處的水平線4等分。這
裡應該盡可能正確地切割。先2
等分後再2等分,將其4等分。

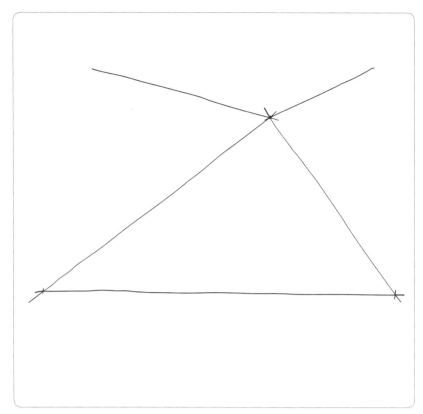

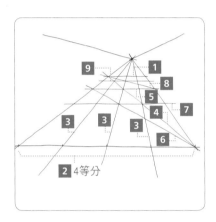

❷ 提示

兩側的牆面可以一直向前方延
伸,也可以在中途中止。

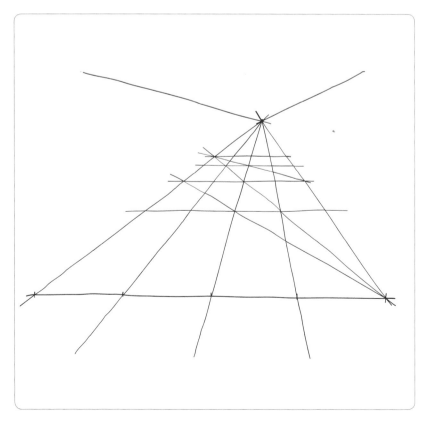

3-9 表現挑高空間

　此圖是從2樓走廊來看挑高空間。首先，決定好集中點，從該處拉出斜線吧。這裡所使用的是1點透視圖法。接著，如下圖般描繪出房間的雰圍吧。此素描中，右側的牆壁一直到天花板都是玻璃。

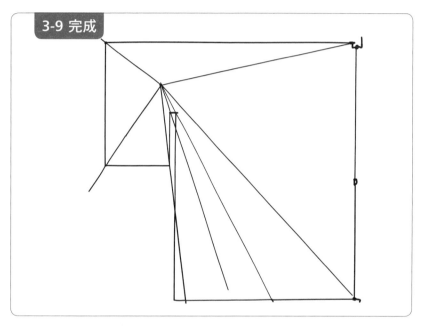

3-9 完成

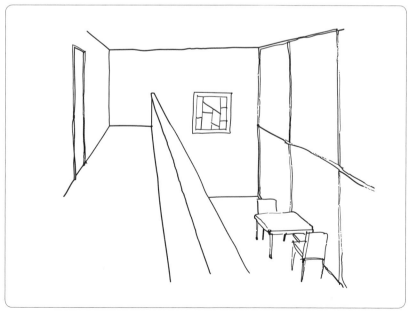

動手畫看看吧

? 提示

右圖表示室內的剖面形狀。在2樓走廊等使用透視圖法的話,會將集中點設置在距離2樓地板1.5公尺高處。

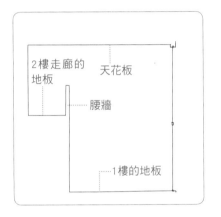

? 提示

位置關係如下。

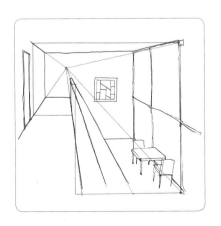

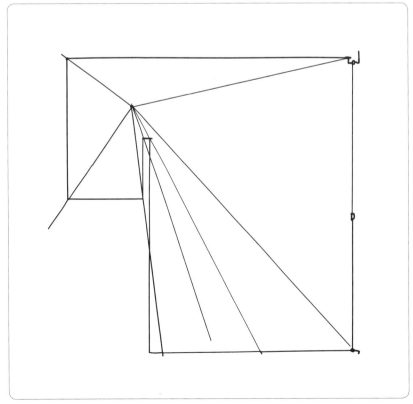

3-10 聚集中心以堆疊出立體

　　歐洲的教會或修道院等地常見的鐘樓，是在長方體上堆疊著四角椎的立體構造。如果堆疊得不好的話，看起來就會歪斜偏移。這時候，在長方體上面的四角形畫對角線，從其交點朝上空筆直地畫線延伸的話，頂部一定會在該線之上。不單單僅限於建築物，特別是在描繪象徵性的立體形狀物體時都能使用這方法。

3-10 完成

動手畫看看吧

❓提示

雖然透過不斷打底稿來掌握形狀的手法也很重要，但在要快速而正確地描繪時，使用對角線的線條畫法會是相當有效的。

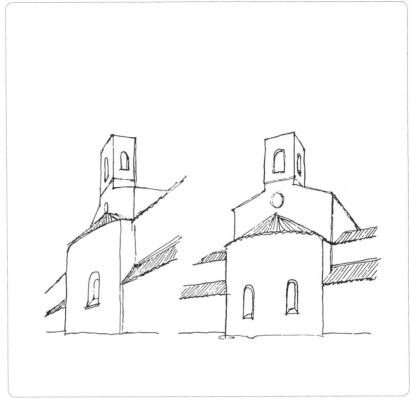

❓提示

擴大建築物的某一部分來描繪時，要注意是否有正確地作圖。

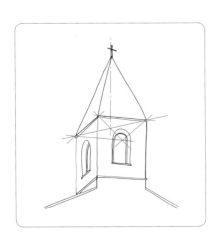

3-11 用陰影呈現出立體感

　　地中海的民宅以四角箱型堆疊而成的集居型態而聞名。上圖便是如此光景。在只有輪廓線的素描上添加陰影的話，就能夠產生立體感。下圖是從正面來看西式的窗戶。這裡同樣地透過添加陰影，就能夠呈現出具有立體感的窗戶。

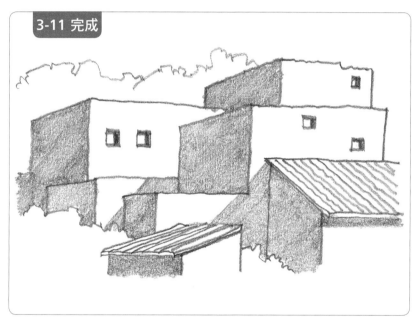

3-11 完成

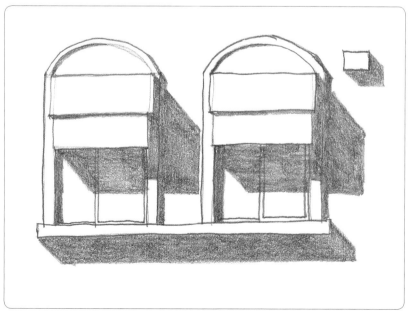

動手畫看看吧

⚠ **注意點**

不用原子筆，試著用鉛筆來塗抹
每一個平面吧。

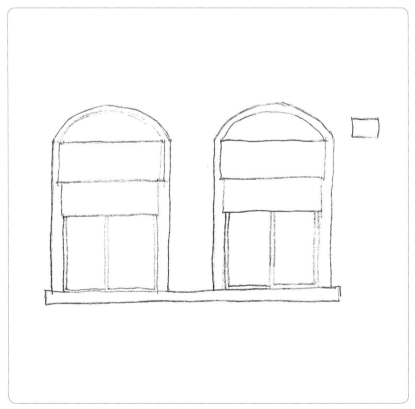

3-12 為陰影增添濃淡

　　為陰影增添濃淡後，就能讓觀看者更清楚地意識到立體感。試著組合建築系人造物的陰影與樹木等有機形狀為對象來進行描繪吧。參考上圖來描繪義大利等地常見的柏木與磚造建築做搭配的線條畫，並以下圖為參考，試著添加陰影吧。

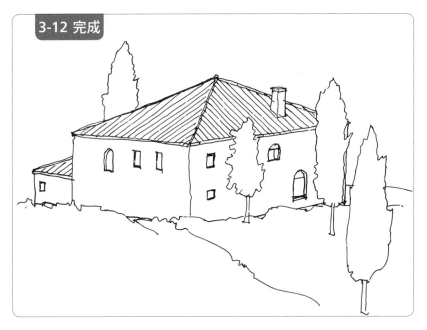

3-12 完成

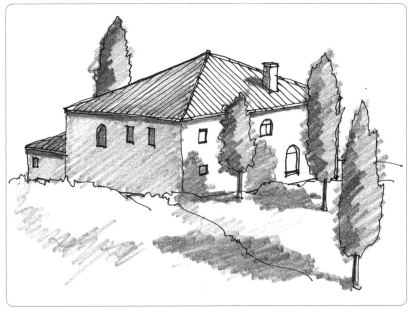

動手畫看看吧

? 提示

已畫有作為輔助線的牆壁與屋頂界線。以此為基礎來作圖吧。

? 提示

假設有來自右方的陽光照射著，建築物外牆的右半部會較明亮，左半部則要相對地使其暗些。獨立樹的陰影除了地面或雜草外，還要讓部分投影在建築物的外牆上。

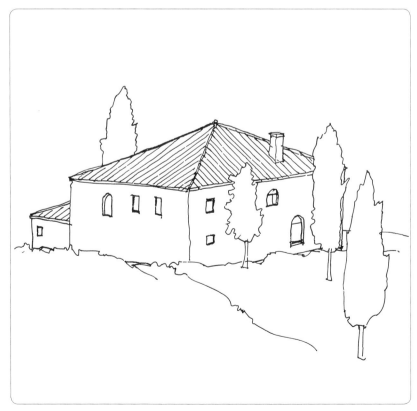

3-13 利用陰影讓表現幅度更寬廣

　　陰影的效果不單單只是呈現立體感。上圖的範例是依據陽光的入射角度不同，以陰影表現出細微的凹凸，使其轉化成一精雕細琢的外觀。在下圖中，透過建築物投影的曲線與人的影子，就能夠使其成為解讀廣場之空間性的線索。

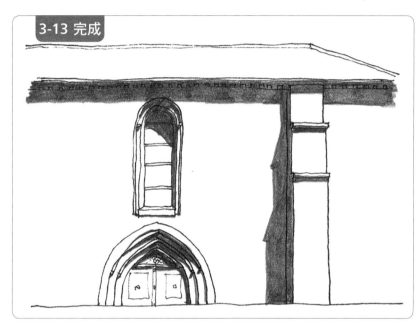

3-13 完成

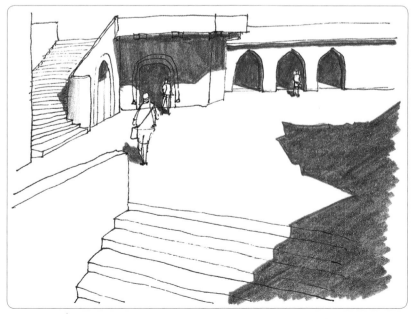

動手畫看看吧

？ 提示

在練習時是參考完成圖來描繪陰影，而實際描繪時，可以在日照強烈的日子裡決定好構圖後拍照，邊看著照片邊描繪出陰影。讓人印象深刻的陰影能夠擴展表現的張力，所以如果剛好遇上這樣的光景，建議先拍成照片保存下來。

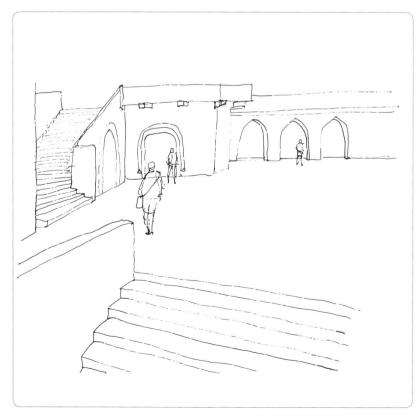

3-14 在素描中添加人物

在建築的素描中透過添加人物，就能夠大幅增加親切感。單單只是加入1個人物，就能讓比例感更容易被掌握。首先，就來認識隨著所描繪的人物體積大小不同時，其相應的表現變化吧。將肩膀以上當作1的話，全身約莫為7就會是真實的比例。

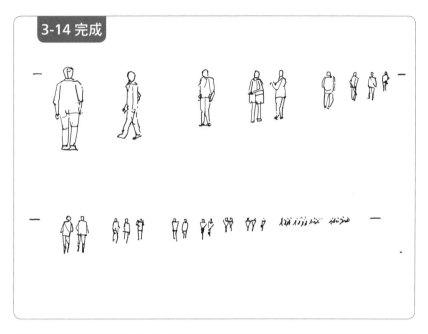

3-14 完成

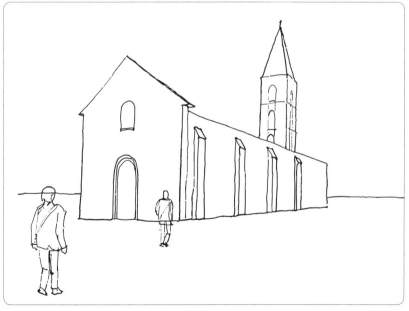

動手畫看看吧

? 提示

將左右的水平線分別連接起來後，就是視線。訣竅在於要將人物的眼睛高度配合此一位置。

? 提示

在完成圖中加入了2個人物。建築物背後的地平線是視線。雖然人物的大小也會有所影響，但頭（眼睛）的位置要描繪在視線的上方，上下適切地加以配置。

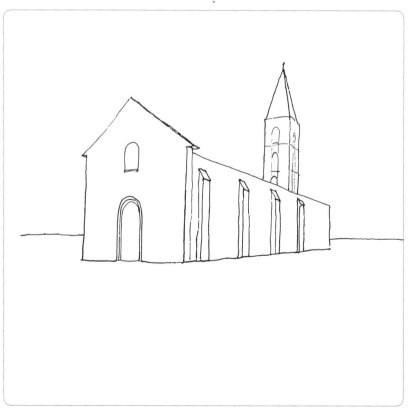

3-15 描繪住宅的外觀素描

　　在此住宅素描中，為了強調特徵性的斜頂而將高度略微誇大了些。練習的上框，是為了瞭解立體形狀而以輪廓線為中心來描繪。而在練習的下框中，則是在住宅的輪廓線中添加窗戶、玄關、作為點景的獨立樹、灌木、人物等，並簡單地用鉛筆淺淺地塗黑部分外牆後便完成了。

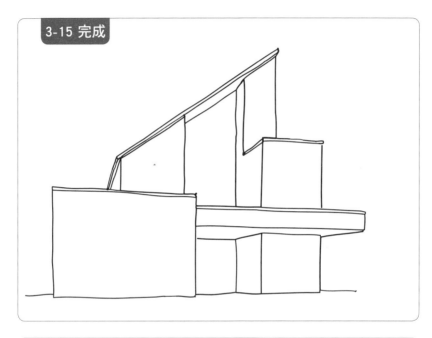

3-15 完成

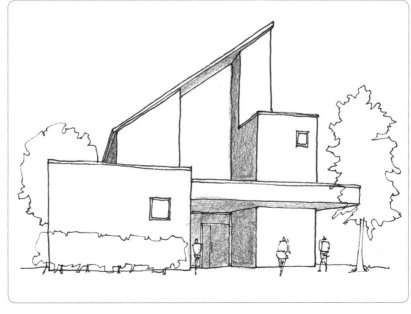

動手畫看看吧

? 提示

首先，概略地配置左下的長方
形、右中屋簷處的橫長方形、右
邊的縱長方形等3處。接著，畫
入斜頂的右上左下線條，決定整
體的輪廓。

之後，再決定左側集中點的位
置，確實地畫出斜線，逐步描繪
出整體形狀。要特別注意傾斜的
角度。

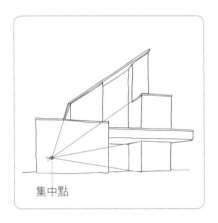

集中點

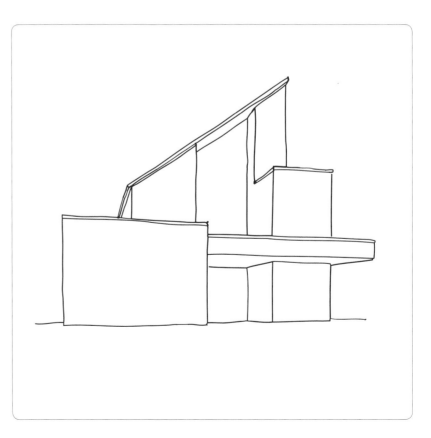

column

濃郁的塗抹效果與線條畫的組合

　　越是瞭解線條畫與塗抹間的微妙關係，表現力的豐富性就益加寬廣。比方說，日本的傳統建築由於屋簷相當地寬闊，加上與太陽高度間的關係，其陰影有時長有時短，外觀隨時都在變化著。

　　素描A是位於東京都台東區，經移築過的商家。在強烈的日光下，影子會有濃重的投影部分，有可能讓辛辛苦苦描繪好的格子狀等線條都被掩蓋住了。像這種情況，只要控制好濃淡，就算塗抹得相當濃郁，也能夠讓線條畫隱隱浮現出來。若要將濃度控制在恰好能讓線條浮現出來的程度，透過在調色板上調出較淡的黑色顏料，分成2次重複塗抹等方法就能夠做得到。

　　塗得最深濃的陰影，依情況不同也將能發揮極大的效果。就像素描B的銀閣寺，透過全面性相當程度地塗黑，能夠更加突顯出屋頂形狀，在牆面上鮮明地襯托出火燈窗。此濃度是幾乎沒有加水，將顏料直接擠出塗抹才能夠得到的。

素描A

素描B

第4部

從圖面開始製作透視圖
基礎入門

有時會透過俯瞰的圖面（平面圖、配置圖）、顯示垂直面的圖面（正面圖、側面圖）來描繪立體。

在建築界將此稱為透視圖，活用在簡報等場合中。

在此，就要使用這類圖面來介紹透視圖的描繪法。

但，由於建築的圖面非常複雜，如果一一仔細地進行的話，作圖就會變得相當繁複。

因此，本書為了讓讀者能夠理解基本概念，使用簡略化的圖來說明。

從圖面到描繪出透視圖的作圖方法，有幾種眾人所熟知的方法。

但，這裡所要採用的是，在經過練習熟悉後最容易學習的方法。

從圖面來製作透視圖的方法中，這大概是最普及的方法，

對我個人來說也是最熟悉的作圖法。

4-1 透視圖的作圖程序

　　由於圖面中會以數值規定形狀，所以使用圖面製作透視圖的話，就能將其正確地表現出來。尤其在要正確配置入口或開口部大小等情況下是相當有效的。就來解說在練習前，應該以怎樣的程序製作透視圖。為了讓讀者能夠理解原理，將以立方體比擬建築物來進行說明。

步驟1　放置建築物的配置圖或平面圖

　　此正方形是從上俯瞰建築物的形狀。通常，會使用配置圖或平面圖。雖然放置得稍微有些傾斜，但依據其傾斜方式，每個外牆看起來都會有所變化。這時，會使用透視圖來描繪正方形下側兩邊所代表的外牆。

　　首先將正方形傾斜放置。接著畫一條水平的線。此時，要讓線通過建築最下方的角。事實上就算不通過此角也是能夠作圖，而且我自己有時也會不這麼作圖，不過這裡還是要畫一條通過角的水平線。這是「畫面」的線（P32）。

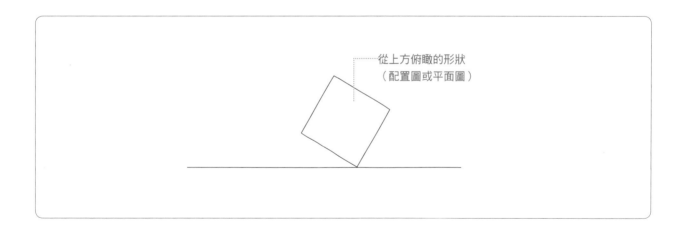

從上方俯瞰的形狀
（配置圖或平面圖）

步驟2　決定自己的位置與構圖

　　接著在下方也設置1個點。此點乃是標示看著建築物的自己所站之處的位置。此點沒有固定的位置，如果有通往建築物之路徑的話，也可以選擇該路徑上的某個點。此點就是立點（P32）。接著的作業會是關鍵。從立點畫與正方形外牆的2條線「平行」的線。這裡請畫出確實平行的線。不這麼做的話，先前的努力都將白費。

　　接著，在下方畫1條水平線。這是通過建築物最外側外牆與地面鄰接處的線，請將此線看做是地面的線。另外，在最初的階段，要當作自己並非站立，而是橫躺在該處看著建築物的構圖。如此一來，地面的線就會與遙遠彼方的地平線重合（P32）。

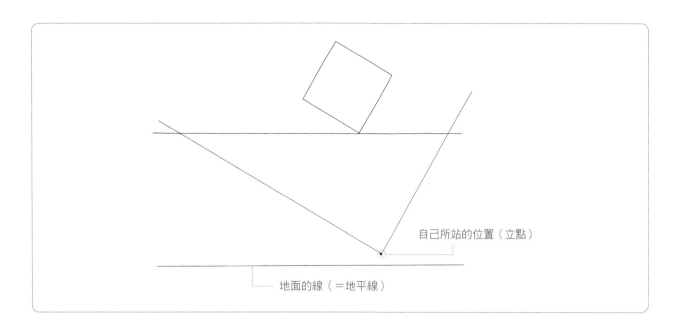

自己所站的位置（立點）

地面的線（＝地平線）

步驟3　取得2個集中點

　　看得到左右有2條垂直線吧。這線是足線，是描繪透視圖時不可或缺的重要線。在步驟2中所畫的與正方形平行的2個邊，分別與通過正方形下角之水平線形成2交點，左右分別朝正下方畫線。由於像腳一樣地垂下，所以此線被稱為「足線」。此足線與地面的線的交點，將會是匯集建築物水平要素的集中點。在2點透視法中，這樣的作圖一定會得到2個集中點。

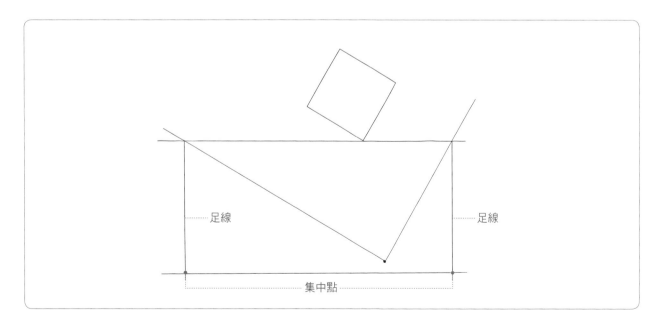

足線

足線

集中點

步驟4　提供高度的資訊

　　在右下添加正方形。此正方形是正面圖（此情況下側面圖也是OK的）。就算是相同的正方形，從上方所看到的正方形會是配置圖或平面圖，所以圖的意涵會有所不同。在右下放入正面圖，是為了能夠襯托出建築物的高度資訊。從右下正方形的上邊朝左方拉出水平的線。這就是表示建築物高度的線。如果有窗戶等的話，便以同樣的方法標示出窗高的線。

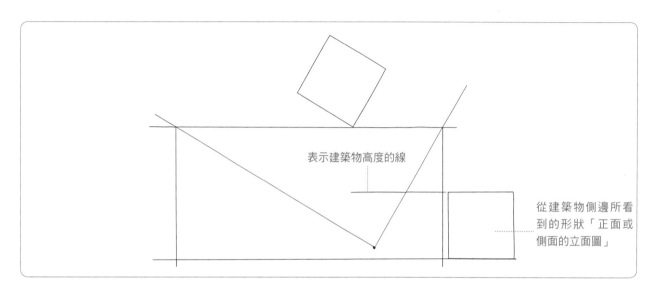

表示建築物高度的線

從建築物側邊所看到的形狀「正面或側面的立面圖」

步驟5　畫出朝集中點延伸的斜線

　　接著，要開始畫出透視圖感的斜線。從自己所在位置來看，應該能看得到立方體左右2個面吧。而該兩側外牆相接的邊界部分，位於最靠近眼前的位置。從其位置向下延伸，以建築物高度的線為起點，正確地向下畫出長度，這就會是外牆邊界的線。接著，從此線上方頂點，畫直線連結到左右側的集中點。

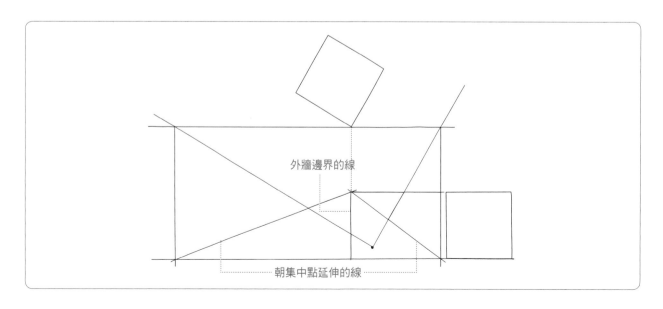

外牆邊界的線

朝集中點延伸的線

步驟6　透過作圖求出左右外牆的寬度

進入最後收尾階段。看得到的2面外牆的上邊與下邊，可以分別透過作圖來描繪出來。畫出外牆左右到底延伸到哪邊吧。從立點到上方正方形外牆左右端點，畫筆直連線。能夠畫出兩條線，找出該線與步驟1中最初所畫之水平線的交點。從該處分別向下拉出足線後，該線就會是外牆端部的位置。以上，就能夠描繪出透視圖的形狀。

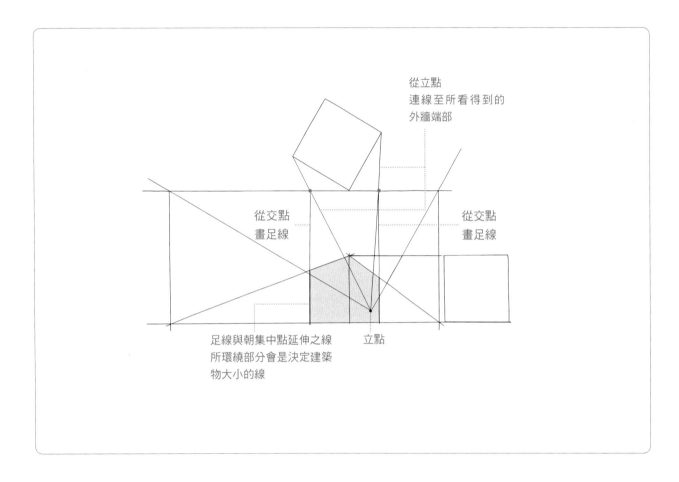

從立點
連線至所看得到的
外牆端部

從交點
畫足線

從交點
畫足線

足線與朝集中點延伸之線
所環繞部分會是決定建築
物大小的線

立點

4-2 視線高度改變的話會怎麼樣呢？

前一節中所描繪的立方體，是從接近地面處觀看的構圖。像是建造於十字路口街角的四角形高樓大廈等，若從十字路口對面的人行道來看的話，或許看起來就會像是這樣的感覺。

在此，就要想像一長寬高皆為3公尺左右大小的建築物。接著，要試著去表現出一般站立時觀看建築物的情況與從高空俯瞰的情況。作圖到中間都是相同的。

■站著看建築物的情況

在前項步驟4的階段中，會在距離地面1.5公尺左右處畫水平線。人的眼睛高度，大約會是距離地面1.4~1.6公尺。剛好會是一邊3公尺左右外牆的一半高度，所以在右下方正方形（正面圖）一半高度處畫水平線。這是眼睛高度的線，若不斷延伸的話就相當於地平線。

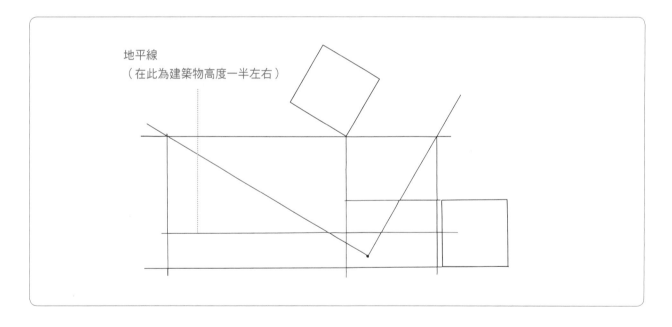

剛才所畫之水平線與足線的交點，會在新視線高度處分別形成集中點。將2個集中點與建築物最靠近眼前的外牆邊界的線相連結（上下4條）。接著，同樣地向下畫出表示外牆兩端的足線的話，就能夠確定左右外牆的大小。在所站立的位置看此立方體的話，看起來也不會覺得有什麼不協調感。

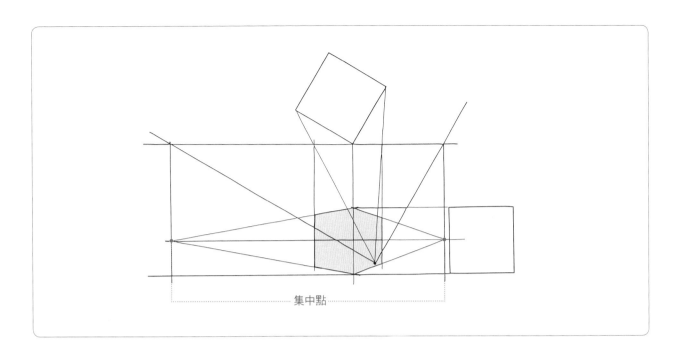

集中點

■若從更高處觀看的情況

比方說，試著以從距離地面4.5公尺左右的視線高度來描繪透視圖。此高度會是攀登到此立方體建築屋頂，有人站在該處時的眼睛高度。這時候會變成是俯瞰立體整體的狀態，作圖的程序會稍微增加些。在前項步驟4的階段中，以右下方正方形（正面圖）為依據，在相當於距離地面4.5公尺左右高處畫一條水平線。這是視線高度的線，若不斷延伸的話就相當於地平線。

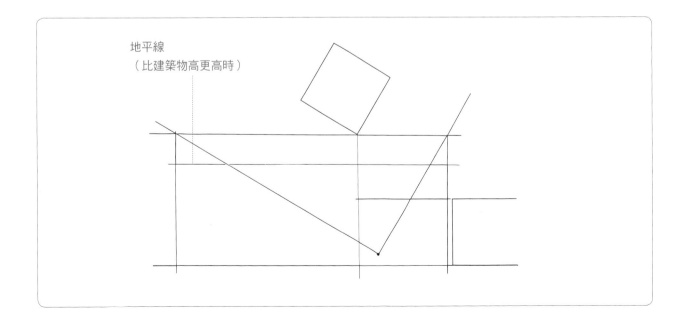

地平線
（比建築物高更高時）

在新畫的地平線上向下畫足線，一一找出新的集中點。接著畫出外牆與地面連接的線、相當於與平屋頂相接之線的斜線。

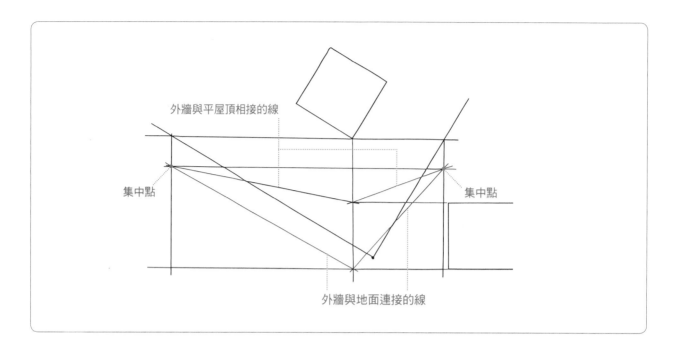

畫出外牆左右端部的位置。只有此作業不管視線高度在哪，都是共通的。

至此所能看到的外觀中，就只剩下平屋頂的形狀還沒有求得。作為收尾地補上平屋頂的形狀。

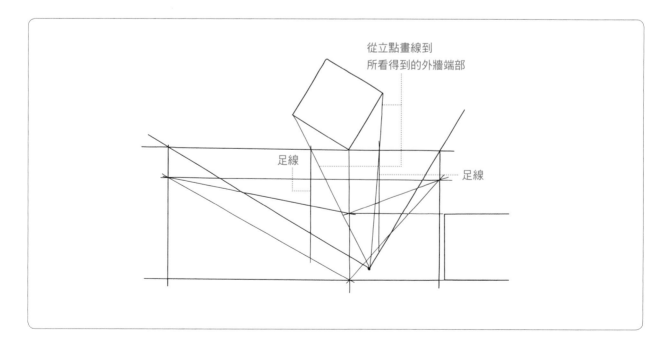

看得出來外牆左右端部的位置，同時也是平屋頂的端部。因此，從端部的點畫筆直線連結到集中點，所圍成的菱形就是平屋頂的形狀。

用透視圖描繪建築物時，若以平常眼睛高度來看的話，是不會變成俯瞰屋頂般的構圖，而如果要採鳥瞰圖法來描繪的話，就可以採像這樣的作圖方式來描繪透視圖。

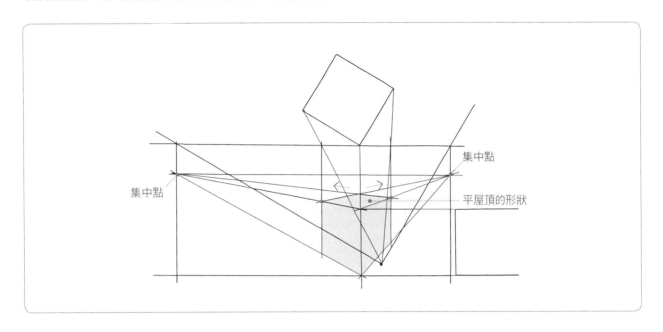

？ 提示

視點、畫面與對象物的配置方法

當描繪過無數次累積經驗後就會自然瞭解到，若改變立點、畫面與對象物的位置關係，透視圖的圖像就會有大幅的變化。立點與對象物的距離如果取得很遠的話，就會變成非常一般、平凡的構圖，相反地距離取得越近，就會變成越有魄力的構圖。就經驗上來說，相較於對象物的大小，將畫面與立點的距離設定成1.5倍到2倍左右的話，感覺上會是恰到好處的。

斜向地配置建築物來描繪透視圖時，畫面的傾斜要到怎樣的程度才好呢？由於會受到各種要因影響，所以無法概括性地決定，但如果使用工具，利用三角尺的便利性，添加30度、60度的角度的話，作圖就會變得更加容易。

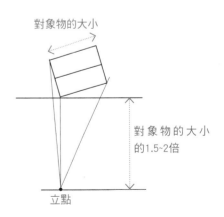

4-3 從平面與立面來描繪透視圖①

那麼,就來實際練習如何描繪透視圖吧。已經先畫好了立方體的平面、通過建築物邊角的水平線(畫面)、觀看者的位置(立點),所以就以這種狀態開始吧。首先,找出2個集中點。

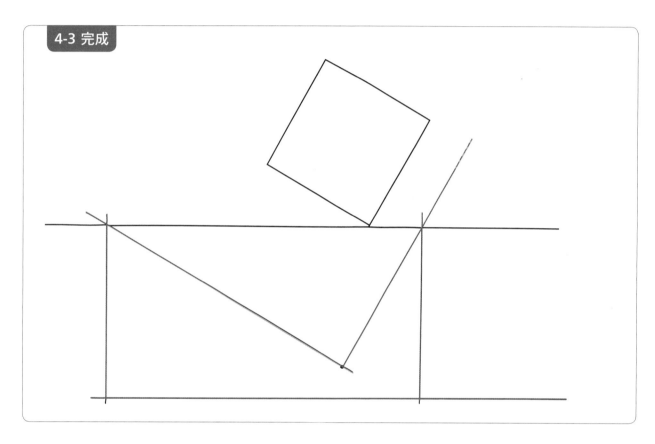

4-3 完成

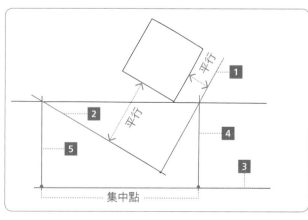

集中點

Point

▶ 從點畫2條與正方形平行的線 **1** **2**
▶ 畫出地面的線 **3**
▶ 從通過建築物邊角的水平線與 **1** **2** 的交點,朝 **3** 畫出足線 **4** **5**
▶ **3** 與 **4** **5** 的交點便是集中點

■用直尺畫看看吧

■徒手畫看看吧

從平面與立面來描繪透視圖②

在地面的線右側，以正面或側面圖描繪正方形。由此導引出高度方向的長度。接著，加入看得見的2面外牆邊界的線。因為是邊界，所以畫入縱線的位置要對準上方正方形最下方的角。

4-4 完成

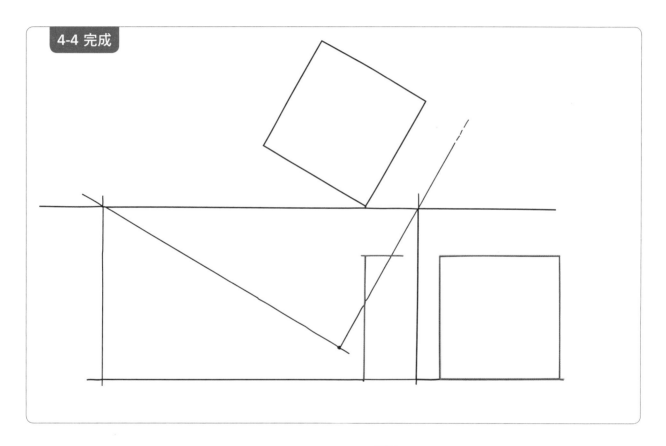

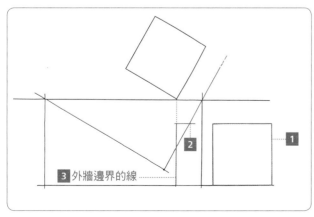

Point

▶在地面的線右側畫出與上方同樣大小（尺寸）的正方形 **1**

▶從 **1** 的上邊朝左方畫水平線 **2**

▶從上方正方形最下方的角畫線，要從與 **2** 的交點拉縱線 **3** 到地面的線

■用直尺畫看看吧

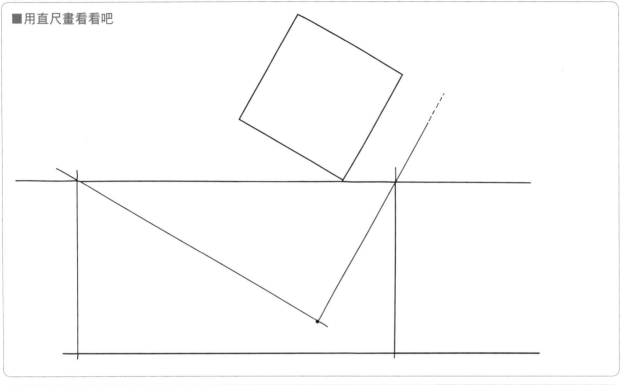

■徒手畫看看吧

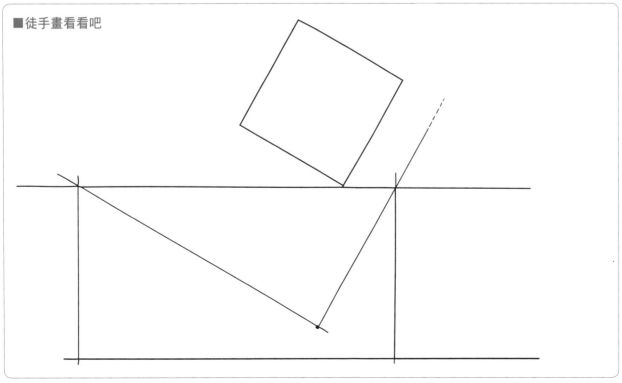

4-5 從平面與立面來描繪透視圖③

　　接著就要進入完成階段。從前項中所求得的外牆邊界線上端，朝左右集中點畫線。在有設定視線高度的情況下，還會從邊界線的下端朝集中點畫線，在此由於地面的線＝視線，所以會省略掉下端的連線。接著，找出外牆兩端的位置後就完成透視圖了。

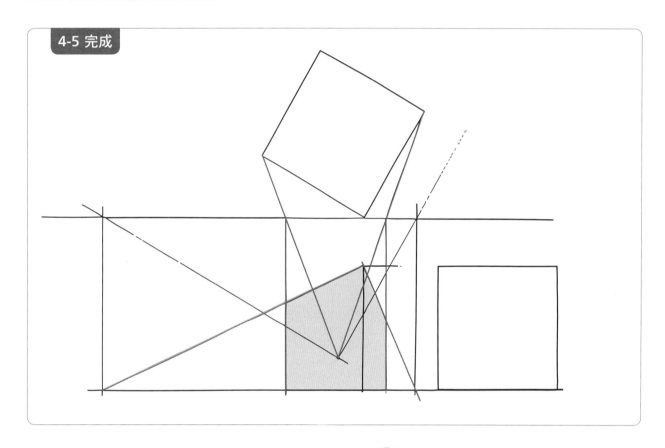

4-5 完成

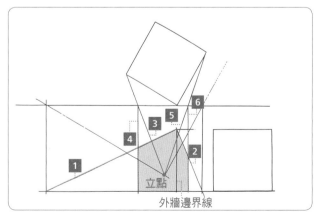

立點

外牆邊界線

Point

▶從外牆邊界線朝集中點畫線 1 2

▶從立點拉線 3 5 連結到上方正方形外牆左右端部，從該線與通過建築物邊角的水平線（畫面）間的交點，畫足線 4 6 至地面的線

▶決定出外牆兩端的位置後，透視圖便完成了

■用直尺畫看看吧

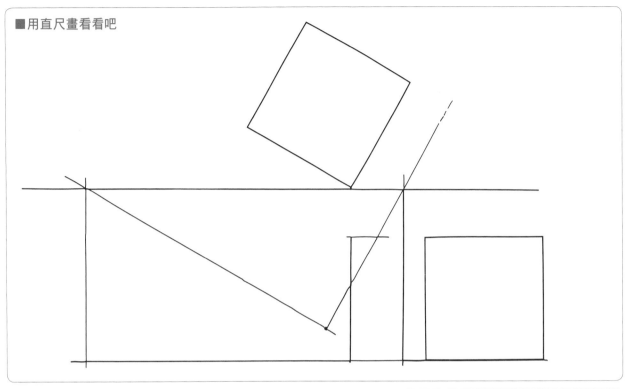

■徒手畫看看吧

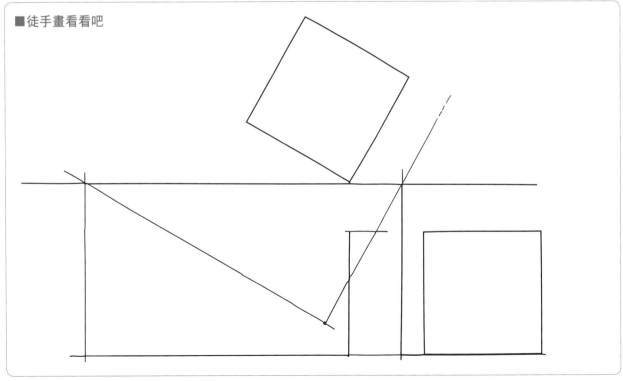

試著稍微改變觀看位置①

　　試著體驗看看若改變立點（觀看者所站的位置）的話，外牆的外觀會有怎樣的變化吧。範例是與前項相同的立方體，不過稍微移動了下立點。參照前項中的描繪法，試著作圖到畫出外牆邊界線的階段吧。

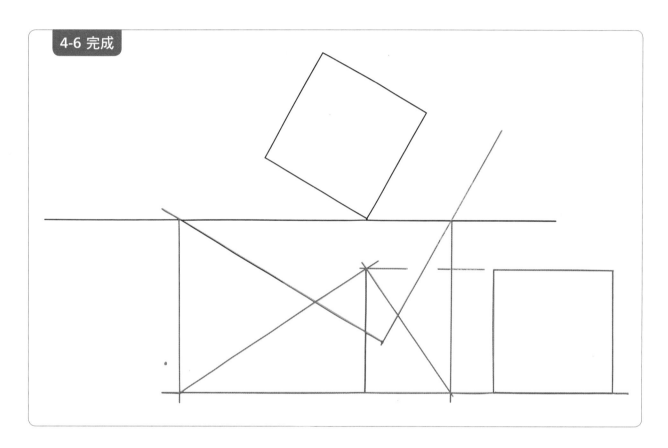

4-6 完成

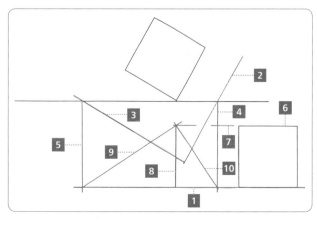

Point

▶ 畫出地面的線 1，並從立點畫出與正方形平行的2條線 2 3

▶ 朝地面畫足線 4 5

▶ 畫出與上方同樣大小的正方形 6。從其上邊朝左方畫線 7

▶ 畫出外牆邊界線 8，並拉出朝集中點延伸的線 9 10

■用直尺畫看看吧

■徒手畫看看吧

試著稍微改變觀看位置②

　確定外牆邊界線後，接著就是要找出外牆左右兩端的位置。透視圖完成以後，請確認與P112透視圖間的差異。

4-7 完成

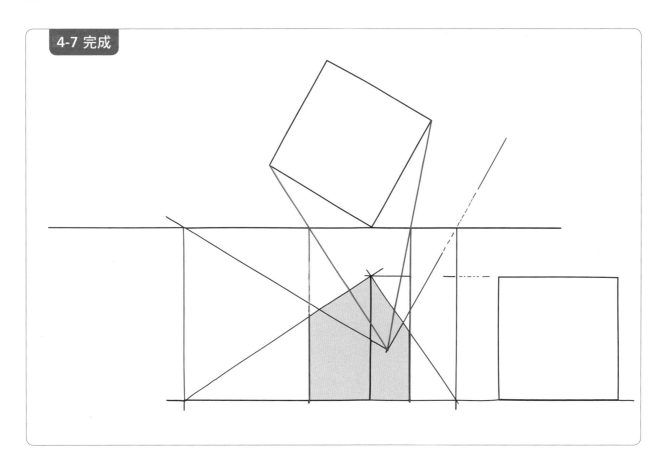

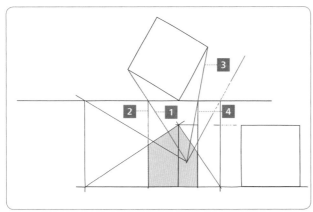

Point

▶ 從立點畫線 1 到上方正方形外牆左端。從該線與畫面的線之交點畫足線 2

▶ 在上方正方形外牆右端也進行同樣的作圖，畫線 3 與線 4

■用直尺畫看看吧

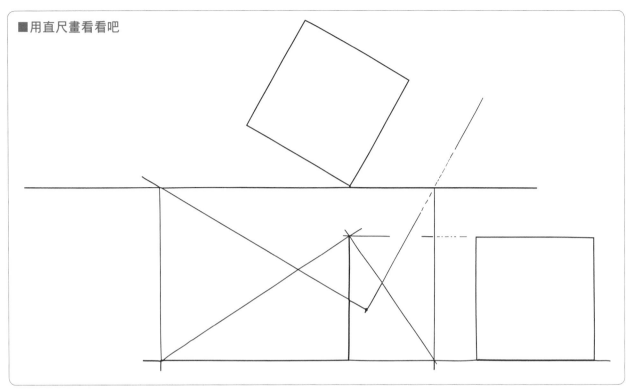

■徒手畫看看吧

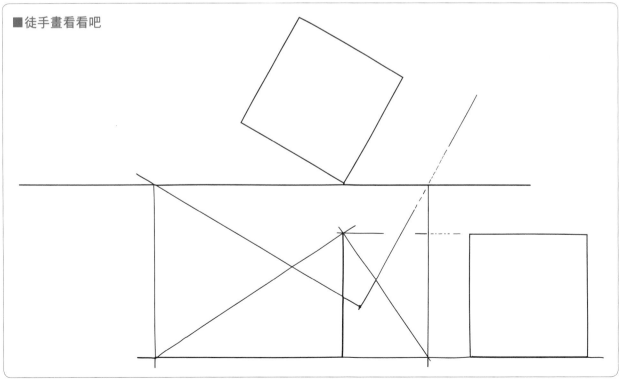

試著用斜面屋頂之立體來描繪透視圖。假設在立方體的上方，堆疊坡度10/10（45度）的雙坡屋頂。從上方來看的圖會有屋脊的線，從正面來看的話，會是正方形上方堆疊了直角三角形的五角形。首先，從觀看位置拉出與建築物的外牆平行的線，並畫上足線吧。至此為止與立方體的透視圖都是相同的。另外，與前項的練習同樣地，將地面的線與視線都假設為相同的位置。

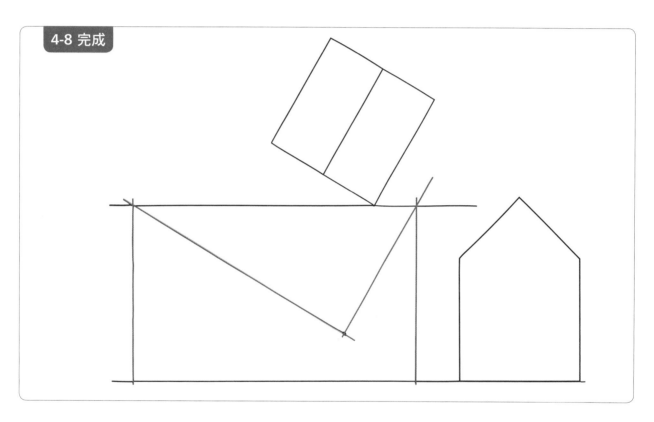

4-8 完成

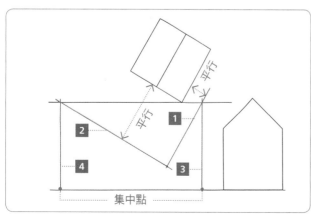

平行

平行

1

2

4

3

集中點

Point

▶ 從立點拉出與上方正方形平行的線 1 2

▶ 從通過建築物邊角的水平線與 1 2 的交點，朝地面的線拉出足線 3 4

▶ 地面的線與 3 4 的交點為集中點

動手畫看看吧

■用直尺畫看看吧

■徒手畫看看吧

4-9 斜面屋頂之立體的透視圖②

　　添加建築物的高度資訊。立方體的話從上邊拉線就能夠取得高度資訊,但在此要從最高的屋脊部分與屋簷部分2處畫線。拉出外牆邊界線後,再分別由不同的高度線朝集中點拉出斜線。在斜面屋頂的情況中,屋脊高度的線並不需要拉線到右側的集中點。

4-9 完成

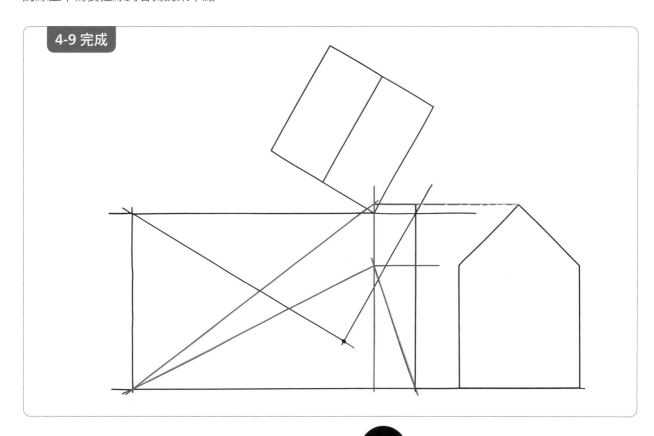

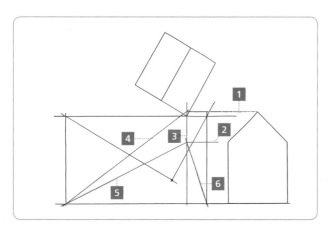

Point

▶分別從屋脊與屋簷朝左方畫出水平線 1 2
▶從上方正方形最下方的角拉線 3 到地面的線
▶從 3 與屋脊高度線 1 的交點,朝左側集中點畫線 4
▶從 3 與屋簷高度線 2 的交點,朝左右集中點畫線 5 6

■用直尺畫看看吧

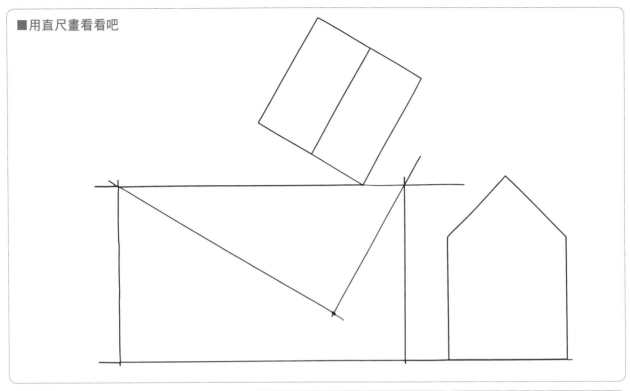

■徒手畫看看吧

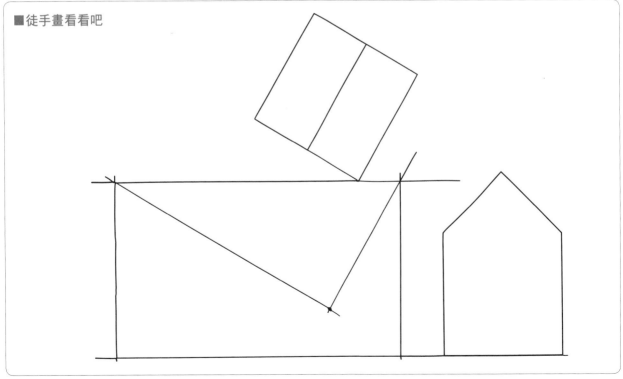

4-10 斜面屋頂之立體的透視圖③

　　由於已確定了外牆邊界線與屋簷的線，接著就找出外牆兩端位置、描繪屋頂形狀來完成透視圖吧。從上方正方形的左右角與屋脊線頂部總計3處，拉線到立點。從這些線與通過建築物邊角的水平線（畫面）之交點畫足線，確定外牆兩端與屋脊的位置。

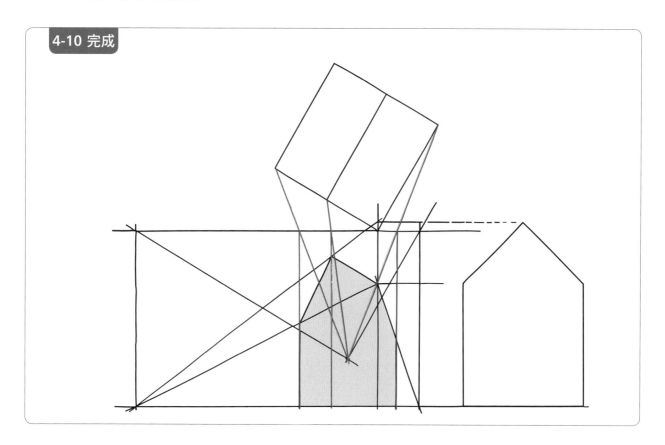

4-10 完成

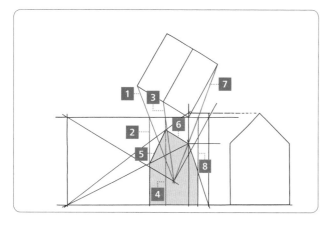

Point

▶從立點拉線 1 3 7 到上方正方形外牆左右的端點與屋脊端點，從該線與通過建築物邊角的水平線（畫面）間的交點，拉出足線 2 4 8 到地面的線

▶屋脊高度線和集中點連線與 4 之交點，為透視圖中屋脊的位置。畫出線 5 6 便完成了斜面屋頂

■用直尺畫看看吧

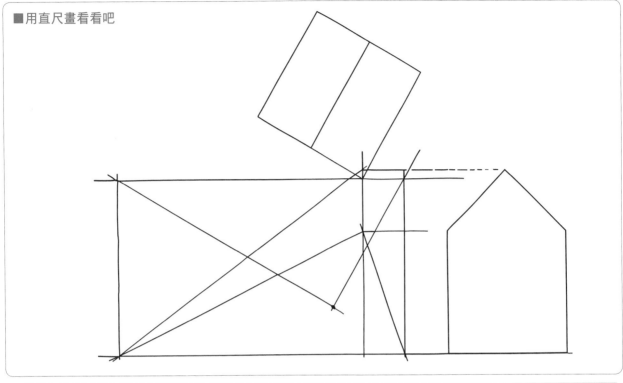

■徒手畫看看吧

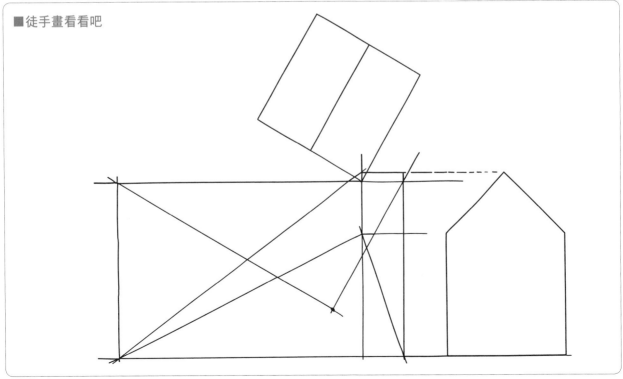

4-11 由重複要素所組成之外觀的作圖①

　　試試看外觀為相同要素反覆出現之建築物的作圖吧。在此，請想像4個相同箱狀立體，連結成直線的倉庫或車庫般的建築物。原本，作圖時圖面上用來標示邊界的線是不需要的，但為了能在透視圖中明確地看出4個單位的邊界，所以特別添加上去。

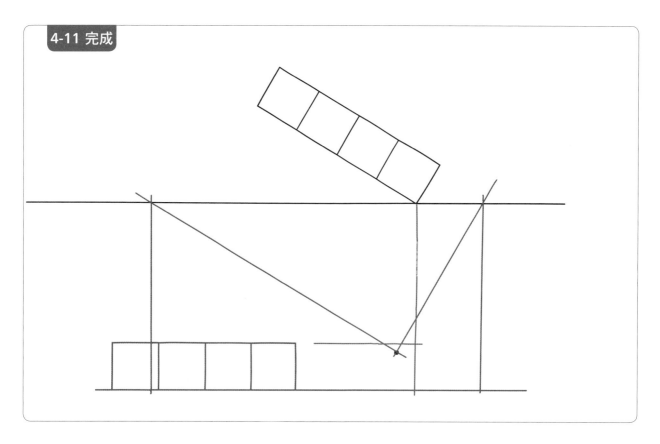

4-11 完成

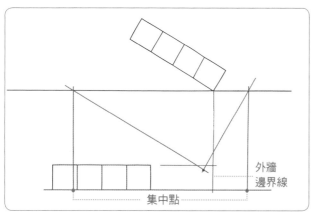

外牆
邊界線

集中點

Point

▶除了建築物的立面放置在左側外，其他都與至今所練習過的作圖方法相同

▶如果高度資訊像此建築物一樣單純的話，也可以不描繪立面，只畫出必要的線就能夠作圖了

■用直尺畫看看吧

■徒手畫看看吧

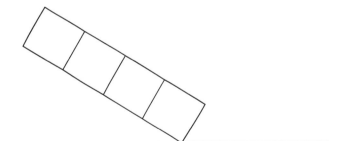

4-12 由重複要素所組成之外觀的作圖②

　　決定好最靠近自己的外牆邊界線後，從其上端朝左右的集中點畫線。各單位的邊界從上方配置圖的邊界線來作圖。請理解此範例，與P38下方所練習過的，將外牆4等分之遠近表現是相同的構圖，且同樣也是能從圖面中求得的。

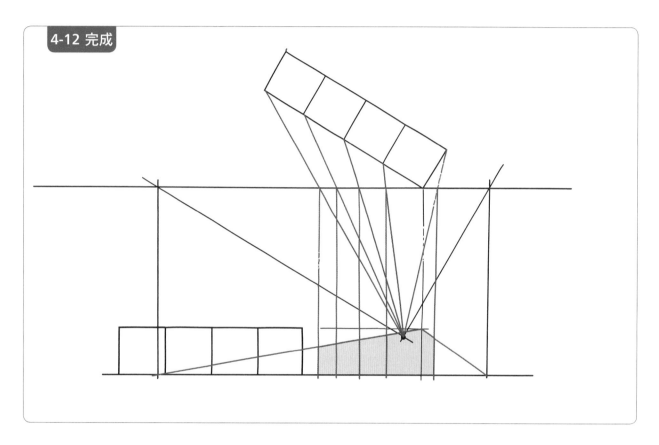

4-12 完成

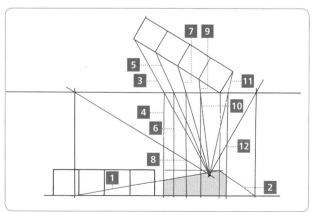

Point

▶從前項所得的外牆邊界線上端，朝集中點拉出線 1 2

▶從配置圖各自的邊界朝立點畫線 3 5 7 9 11，並透過從各交點下拉的足線 4 6 8 10 12，確定透視圖中各單位的邊界線

■用直尺畫看看吧

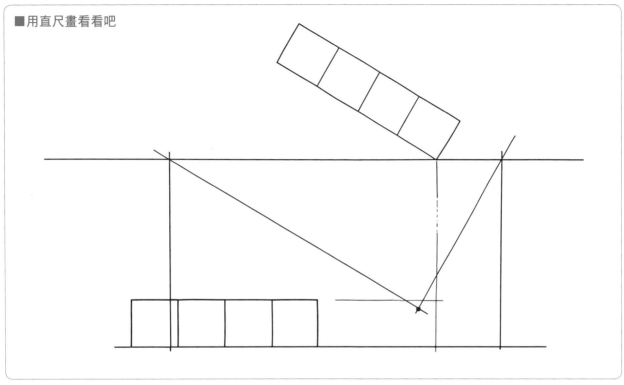

■徒手畫看看吧

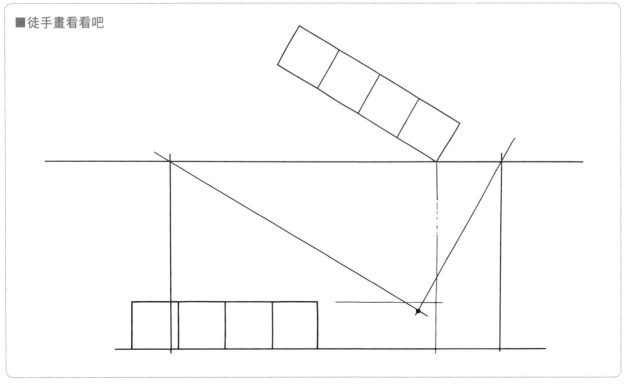

4-13 依圖來描繪室內①

　接著應用外觀透視圖的製作要領，來嘗試室內透視圖的作圖吧。作為室內的平面圖，準備了在牆上有個窗戶的圖。將畫面配置成通過L型牆壁的兩端。右下方已畫了有窗之牆的立面（展開圖的一種）。首先，從立點畫出與平面圖平行的線，再從與畫面的交點下拉足線。接下來的練習框都只有1個。

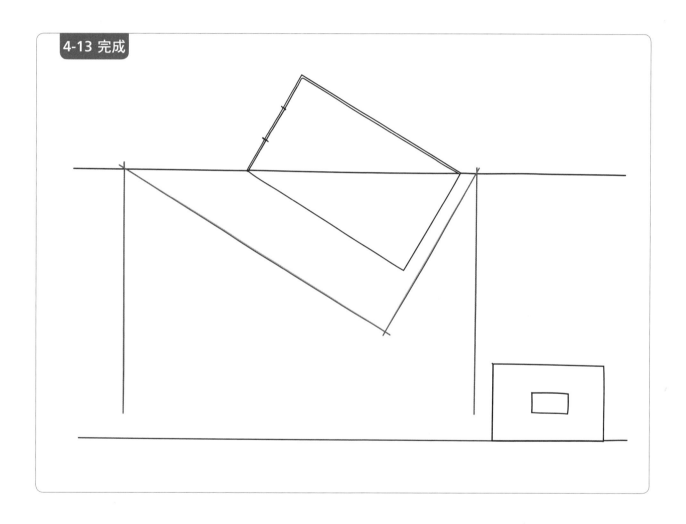

4-13 完成

Point

▶從立點沿著平面圖的牆面，平行地拉出線 1 2
▶從 1 2 與畫面（通過牆兩端的水平線）的交點，下拉足線 3 4

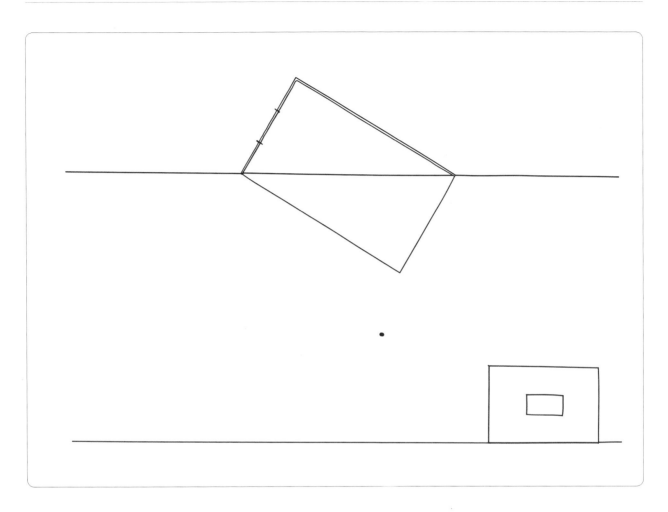

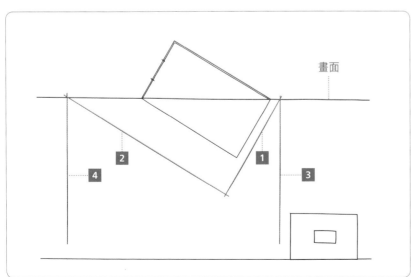

畫面

2

4

1

3

? 提示

接著，要設定視線的高度，所以
足線的下端在完成圖附近就可以
了。

4-14 依圖來描繪室內②

假設室內的天花板高度為3公尺左右,將人的視線高度設定在其一半。如同有人在站立狀態下看著室內,這樣的構圖。將視線高度設定在建築物高度一半的位置,畫水平線與前項中所描繪的足線相交。此交點便是集中點。

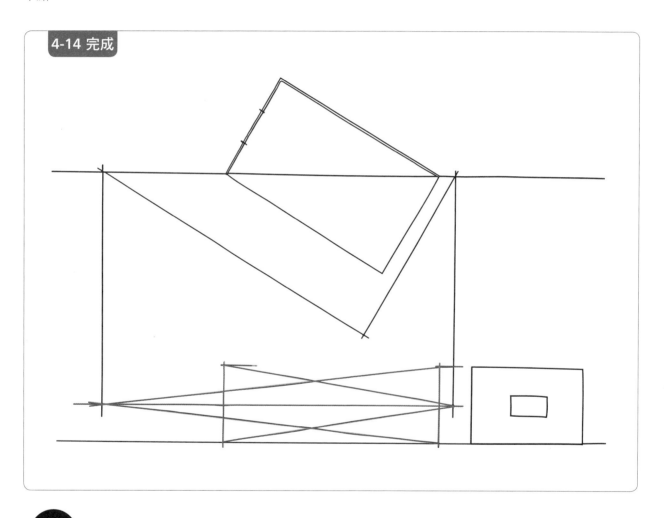

4-14 完成

Point

▶在建築物一半高度的位置水平地畫視線 **1**
▶水平地畫建築物高度線 **2** 到與平面圖兩端相切的位置上
▶從平面圖的L型牆壁端點向下拉垂直線,畫出與建築物高同樣尺寸的線 **3** **4**
▶從 **3** **4** 的兩端朝集中點拉線 **5**～**8**

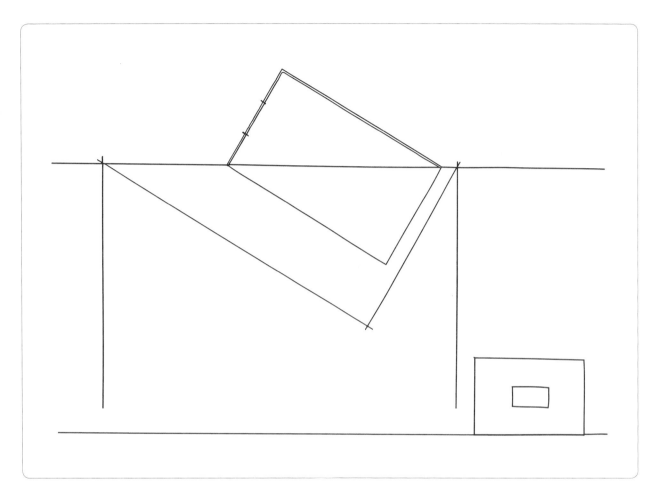

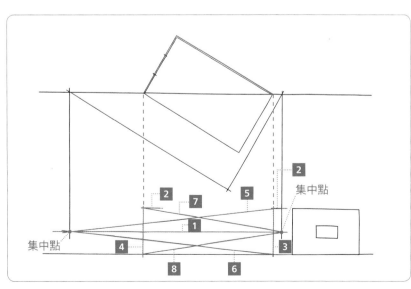

在此，要以連線到集中點的方法，求出每個牆面與天花板、地板相接之線。另外，也可以先描繪出右側的牆面形狀，再以其為依據畫出更深處之牆面的邊界線，接著畫出左側的牆面。

　描繪窗戶。右側的展開圖與平面圖是同樣的比例尺。天花板高度與窗戶高度已加入展開圖中了，所以要朝左方畫平行線，標示必要的高度資訊。找出與牆壁左端垂直線間的交點，朝集中點畫斜線的話，該線上就會乘載著窗戶高度的資訊。窗戶的左右位置，可以利用足線來取得。最後畫出地板的線就完成了。

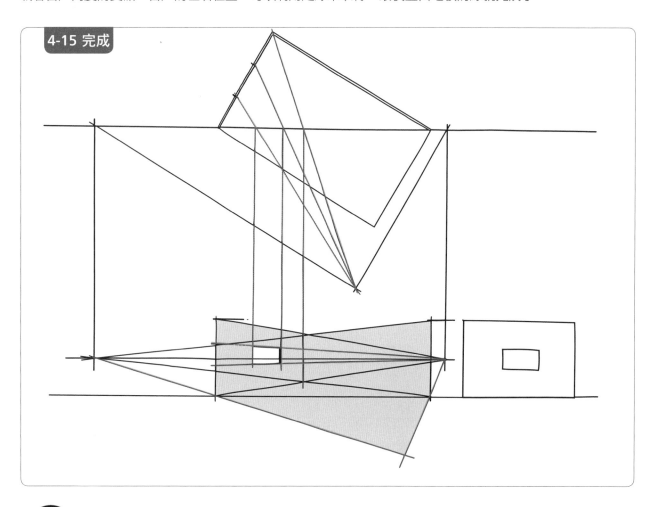

4-15 完成

Point

▶ 從立點朝平面圖牆角、窗戶的兩端畫線 **1** ～ **3**，從各線與畫面的交點拉足線 **4** ～ **6**

▶ 從右側立面（展開圖）中窗戶高度的位置（點 **7**）朝左方畫水平線。從此線與左端牆壁線間的交點 **8** 畫線至右集中點，其線與 **5** **6** 所包圍的部分就是窗框的線

▶ 分別畫出點 **9** **10** 與集中點的連線，將兩線延長後相交後的範圍便是地板

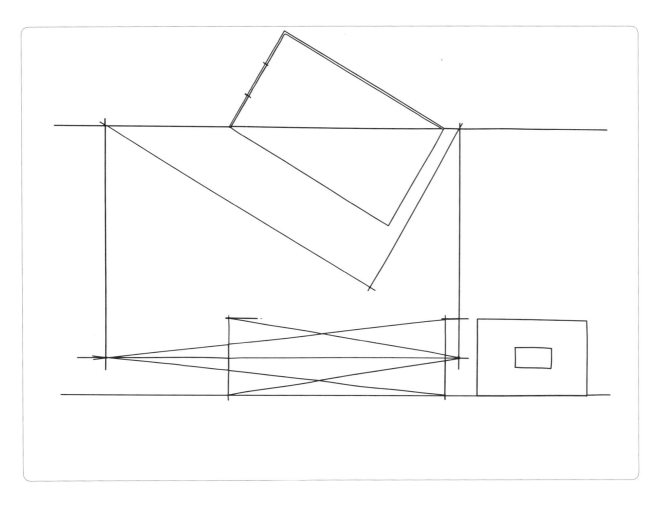

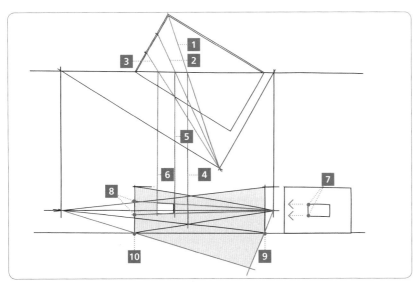

❓ 提示

在此範例中是1個窗戶,如果是左右相連的窗戶的話,也能夠同樣地作圖。窗戶若是上下並排的話,會在牆壁的立面預先標示出每個窗戶的位置,所以要向左拉水平線,決定上下的位置。

4-16 用1點透視描繪室內①

到目前為止都是用2點透視來作圖，但其實1點透視圖也很常用到。作圖上比起其他方法也還要來得更淺顯易懂，所以可說是值得特別推薦的作圖法。集中點只有1個。範例是2個四角形組合而成的，有2扇窗的L型房間，其中一個為落地窗。試著將站立位置（立點）設定成朝向落地窗，剛好在它中心線上的位置。如果設在此處的話，就會是能夠看得見任何一面牆的狀態。

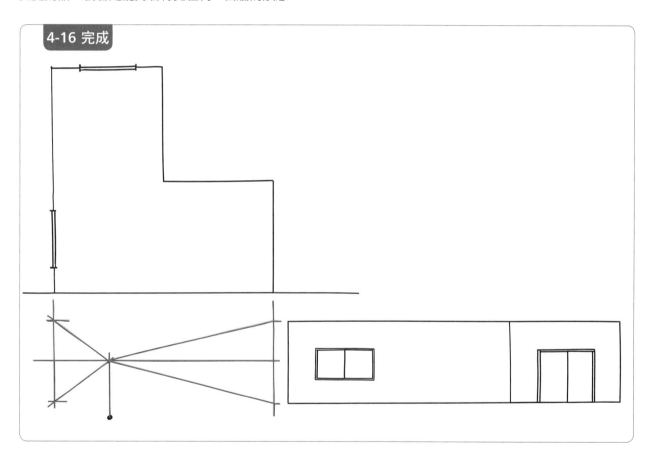

4-16 完成

Point

▶在畫面的線下方，從平面圖兩側牆壁的位置拉2條垂線 **1**
▶將立面圖上的地板與天花板的線朝左方筆直延伸，在 **1** 的線上畫4條線 **2**
▶眼睛的高度設定在天花板高度的一半，水平地畫線 **3**
▶從立點筆直地朝上拉線 **4**，與 **3** 之間的交點 **5** 會是集中點
▶連結集中點與左右牆壁兩端（**2** 的位置），畫出4條斜線 **6**

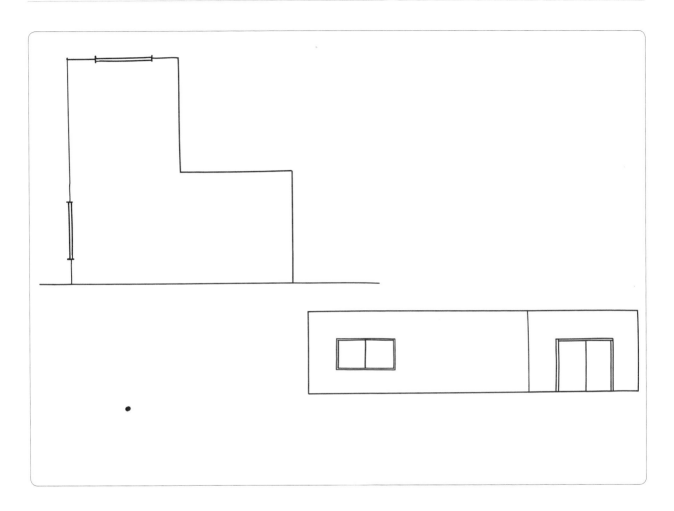

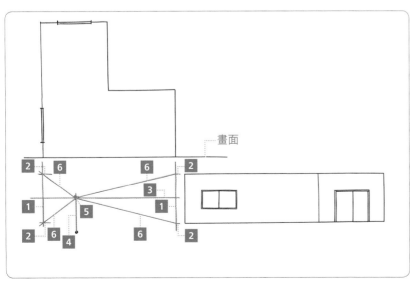

⚠️ 注意點

由於所要求的一點透視圖會變得
非常地小，所以在找尋交點等位
置時請特別注意。在還不熟練時
建議使用直尺來作圖。

接下來要一邊活用足線，一邊按部就班地描繪室內的壁面。原則上是從前方的牆壁畫到深處的牆壁。1點透視圖又稱為平行透視圖，能夠畫出上下線各自「平行」的牆壁。這個就是與2點透視圖間最大的不同點。

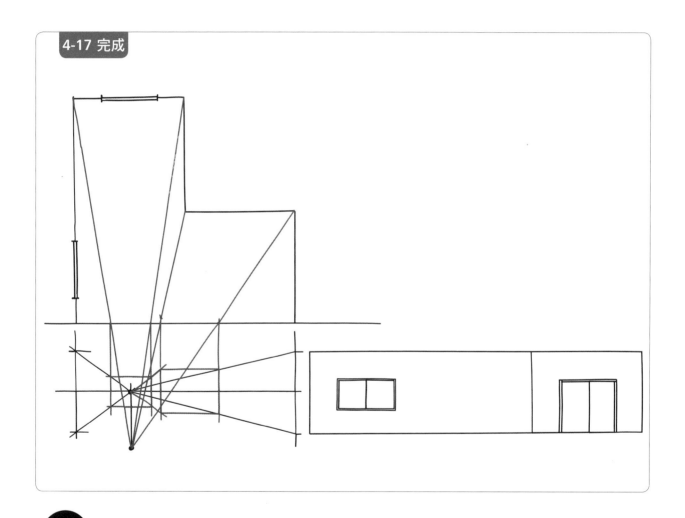

4-17 完成

Point

▶ 畫出連結立點與平面圖右牆角的線 1，從該處拉足線 2，便能確定右側前方牆面 3
▶ 畫出連結立點與平面圖L形凹陷部分邊角的線 4，從該處拉足線 5
▶ 將以 2 作為牆壁線的部分與以 5 當作牆壁線的部分，以水平線 6、7 相連，畫出與 3 相連的牆壁 8
▶ 重複同樣的作圖程序，描繪出所有的牆面

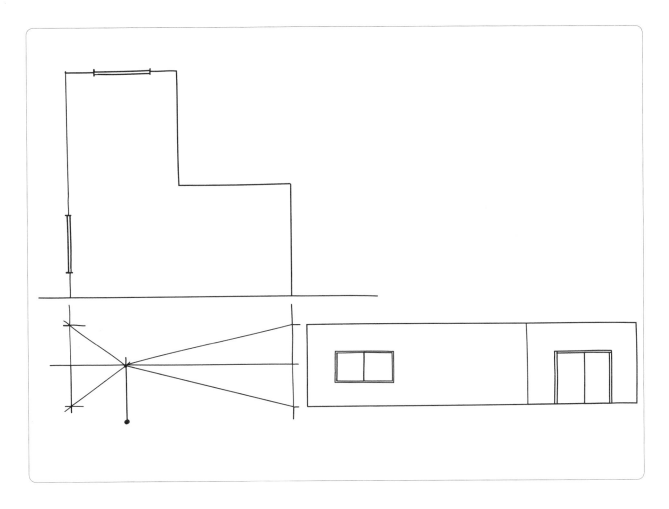

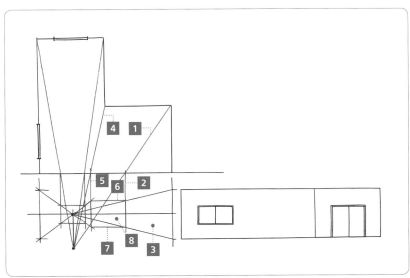

提示

在進行右側的內側牆面的作圖上，尋找左右位置時也要利用足線。此牆壁的上下位置會是線 **6** **7** 與線 **5** 的交點及連結到集中點的斜線。

4-18 用1點透視描繪室內③

　描繪窗戶完成透視圖吧。從左側牆面的橫拉窗開始作圖。首先，從立面（展開圖）的窗框上下，左向地水平畫線。接著就是利用朝集中點延伸的線與足線，確定窗戶的形狀。內側看得到的落地窗，也請依據與橫拉窗同樣的要領來描繪。

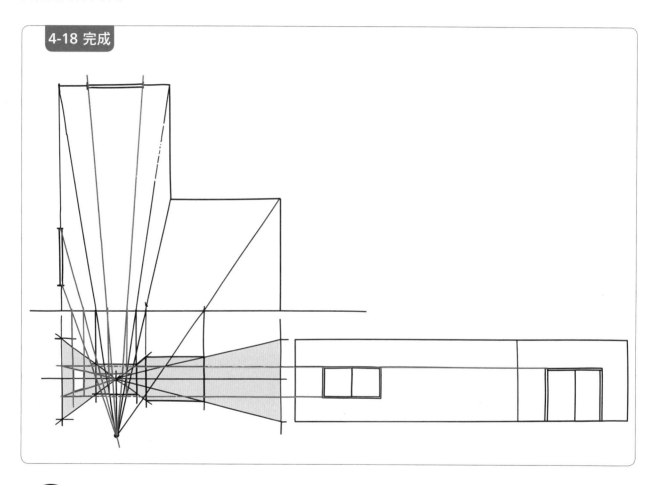

4-18 完成

Point

▶立面橫拉窗的上下分別朝左邊牆壁拉水平線 **1**
▶從左端牆壁線與 **1** 的交點，朝集中點拉斜線 **2**。**2** 表示窗戶上下關係的位置
▶將平面圖橫拉窗的兩端與立點以線 **3** 相連
▶從 **3** 與畫面的交點下拉足線 **4**。**4** 表示窗戶左右方向的位置
▶將 **2** 與 **4** 所環繞的部分畫成粗線

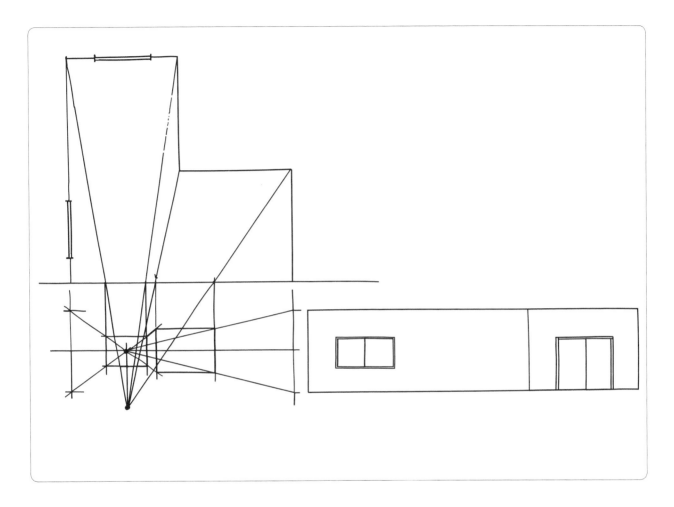

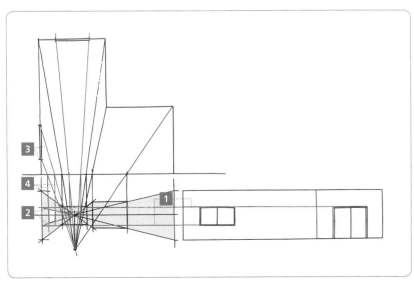

落地窗依下方程序來作圖。以 **3**
及 **5** 所環繞的部分就是落地窗。

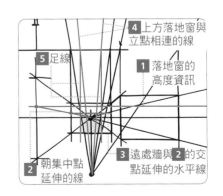

4-19 在同一室內改變站立位置後作圖

　　最後，在同樣的範例中，嘗試看看將站立位置稍微向右側移動後來作圖吧。房間的形狀等，除了站立位置以外的條件都是相同的，所以若已確實瞭解前項內容的話，應該就能夠完成作圖。練習框列於次頁與後面的P142。次頁可以直接完成所有作圖程序，或是進行到取得集中點，將牆壁與窗戶的作圖分開來練習也沒關係。在此，也試著加入橫拉窗的重疊部分吧。

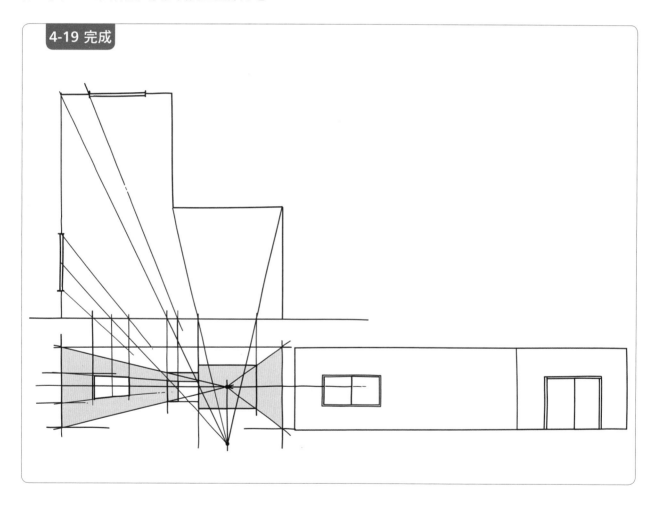

4-19 完成

Point

▶牆壁的其中一面，會因為站立的位置而不會出現在透視圖中
▶最遠處的牆壁，比起從右邊牆壁開始作圖的順序，以左側牆壁為基礎來描繪會是更加合理的

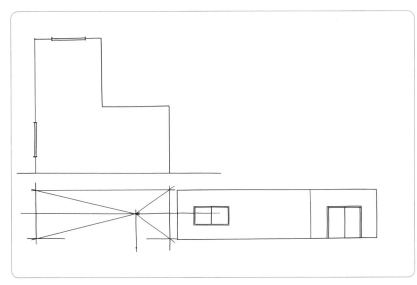

⚠ 注意點

描繪像這樣的室內且有凹凸的空間時，可能的話，在作圖前先簡單描繪出牆面相互的概略配置關係與形狀吧。因為如此一來在作圖的線條錯綜複雜時，就能夠避免發生畫出錯誤交點的疏漏。

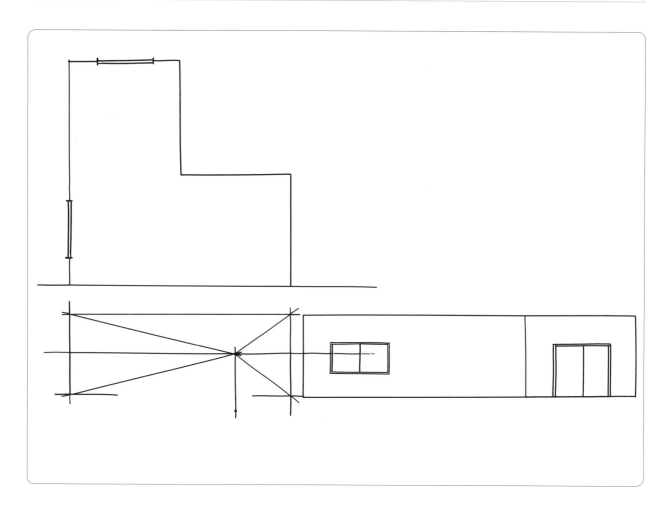

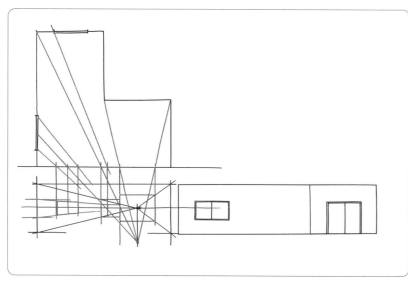

② 提示

橫拉窗的重疊部分，從剛好將平面圖橫拉窗2等分之點朝立點拉線，利用其足線來找出位置。

〔作者〕 山田雅夫

山田雅夫都市設計網路代表董事。大學共同利用機關法人自然科學研究機構 核融合科學研究所客座教授。技術士・一級建築士
1951年出生於岐阜縣。東京大學工學部都市工學科畢業。參與過東京臨海副都心開發、橫濱港與未來21的開發構想案規劃等。歷任慶應義塾大學大學院政策・媒體研究科副教授與日本建築學會情報系統技術本委員會委員等。是快速素描的第一把交椅。

著作：『決定版 素描練習帖100』（廣濟堂出版）、『世界上最簡單的素描課程』（新星出版）、『從零開始的15分鐘素描入門』（幻冬舍）、『邊散步邊描繪街景的15分鐘秘技』（自由國民社）、『素描只要3分鐘』（光文社新書）、『素描的基本』（NATUME社）、『輕鬆掌握描繪法！附山田雅夫的15分鐘素描DVD』（日本經濟新聞出版社）等多數。

設計 matzd aoffice
DTP Lingwood社
摹寫 堀野千惠子

TITLE

一級建築師教你　透視圖素描技法

STAFF

出版　　　瑞昇文化事業股份有限公司
作者　　　山田雅夫
譯者　　　林鍵鱗

總編輯　　郭湘齡
責任編輯　黃美玉
文字編輯　黃雅琳
美術編輯　謝彥如
排版　　　黃家澄
製版　　　明宏彩色照相製版股份有限公司
印刷　　　桂林彩色印刷股份有限公司
　　　　　絖億彩色印刷有限公司
法律顧問　經兆國際法律事務所　黃沛聲律師

戶名　　　瑞昇文化事業股份有限公司
劃撥帳號　19598343
地址　　　新北市中和區景平路464巷2弄1-4號
電話　　　(02)2945-3191
傳真　　　(02)2945-3190
網址　　　www.rising-books.com.tw
Mail　　　resing@ms34.hinet.net

本版日期　2016年8月
定價　　　350元

國家圖書館出版品預行編目資料

一級建築師教你透視圖素描技法 / 山田雅夫
作；林鍵鱗譯. -- 初版. -- 新北市：瑞昇文化,
2014.10
144面；　21x25.7公分

ISBN 978-986-5749-73-6(平裝)
1.透視學 2.素描 3.繪畫技法

947.13　　　　　　　　　103018151

國內著作權保障，請勿翻印 ／ 如有破損或裝訂錯誤請寄回更換

KENCHIKU SKETCHPERS KIHON NO KI
© MASAO YAMADA 2013
Originally published in Japan in 2013 by X-Knowledge Co., Ltd.
Chinese (in complex character only) translation rights arranged with
X-Knowledge Co., Ltd.